KB074302

덱스터의
다꾸 실험실

덱스터의 다꾸 실험실

인스, 씰꾸, 폴꾸, 수채화로 꾸미는 나만의 특별한 다꾸

덱스터 김은지 지음

TODAY DIARY

다이어리 꾸미기

DEXTER DAGGU LAB

Booksgo

하루 한 페이지씩,
일상 기록을 좋아합니다

뭘 먹었지, 어딜 갔지, 누구와 놀았지, 어떤 약속이 잡혀 있는지를 기록하던 단순한 다이어리에 스티커를 붙이고 색칠을 하며 꾸미는 것이 다꾸의 시작이었습니다. 어떻게 하면 더 예쁘게 꾸밀 수 있을까 고민도 하고, 스티커도 사 보고, 한참 유행하던 다이어리 꾸미기 카페에서 다꾸 고수들의 꾸미기 팁을 따라 하며 밤을 지새우기도 했습니다. 그렇게 이어 온 취미는 하루를 기록하는 일상이 되고, 하루라도 빠지면 허전한 친구 같은 존재였습니다.

여러 가지 다꾸 방법을 따라 해 보았지만, 유행이 지나면 금세 시들해져 버리곤 했습니다. 금전적으로 여유가 없을 때면 새로 나온 귀여운 스티커도, 고급스러운 마카도 그림의 떡이었습니다. 그래서 저의 다꾸는 일상에서 구할 수 있는 재료로, 꾸준하게 지속 가능한 취미로 즐기는 것이었죠.

그렇게 우연하게 사용한 '고체 물감 팔레트'와 '워터 브러시'는 저의 다꾸 스타일을 180도 바꾸어 놓았습니다. 다꾸에 잘 사용하지 않았던 채색 도구에서 오는 만족감에 신기했습니다. 박스 글씨를 그리고 내가 좋아하는 색을 만들어 가며 빠르게 칠하던 순간이 지금도 설렙니다.

또한 잘라 쓰는 투명 스티커(인스)를 사용하여 다채롭게 붙일 수 있는 '인스 레이어드'는 스티커를 한 개씩 잘라 개별적으로 붙이는 것보다 새로운 느낌의 스티커 조합을 만들어 냈습니다. 박스 글씨 앞뒤에도 잘라 붙이고, 스티커끼리도 재조합을 하면서 다꾸를 하는 많은 사람들에게도 반응이 좋았습니다.

매일매일 꾸준히 다꾸를 하다 보니 늘 고민을 하면서 새로운 아이디어가 되었습니다. 그리드 종이에 수채화로 채색하는 다꾸를 시작하고 SNS에 매일 업로드하면서 직가라는 타이틀로 《덱스티의 다꾸 실험실》도 쓰게 되었어요.

여전히 하루 한 페이지씩 일상을 기록하는 것을 좋아합니다. 나를 가장 잘 아는 것은 '나'이고, 나의 일상은 누구도 기록해 주지 않기 때문에 '나라도 나를 기록해 주자!' 하는 마음으로 매일 펜과 붓을 듭니다. 이 책에 저만의 다꾸 방법을 가감 없이 담았습니다. 독특하고 색다르긴 하지만 여러분과 함께 즐길 수 있으면 좋겠습니다.

호기롭게 시작했지만 책을 만드는 여정에서 숱하게 넘어질 때마다 용기를 주시며 마무리까지 도와주신 북스고에게 감사드립니다.

　그리고 항상 변함없는 응원과 지지를 보내 주는 사랑하는 부모
님께 이 책을 바칩니다.
　마지막으로 이 책을 보시는 여러분의 일상 기록이 다채롭고 행
복해지기를 바랍니다.

덱스터 김은지

목차

PART 03 다꾸 배워 보기 - 인스 레이어드 편

DEXTER
DAGGU LAB

PART 06 씰꾸, 폴꾸로 다꾸하기

마이 다이어리
나의 다꾸

다꾸 한눈에 보기

다꾸를 배우기 전에 먼저 다꾸에 대해 알아볼게요. 다꾸는 다이어리 꾸미기의 줄임말로, 일상을 기록하는 다이어리에 스티커, 테이프, 채색 도구 등을 사용하여 자신의 취향을 담아 꾸며 주는 것이라고 할 수 있어요. 다꾸는 정해진 방법이 있는 것이 아니라 꾸미는 사람의 취향에 따라 다양한 꾸미기 방법이 존재해요.

수채화 다꾸에 대해

저는 수채화를 사용하는 다꾸를 하고 있어요. '수채화'라고 하면 미술시간에 몇 번 사용해 본 익숙하면서도 낯선 미술 도구로 인식되기도 해요. 수채화 물감을 다꾸에 사용하게 된 이유는 아주 우연한 계기였어요.

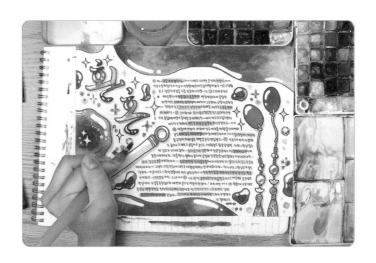

내가 원하는 다이어리 속지를 만들면서 박스 글씨와 손그림을 넣어서 다꾸를 하다 보니 자연스레 채색하기 좋은 미술 도구를 고민하게 되었어요. 색연필은 질감이 좋고, 마카는 발색이 뚜렷하

다는 장점이 있지만 매일매일 다꾸에 사용하기에는 빨리 닳는다
는 단점이 있었어요.

　그래서 제일 가성비 좋고 오래 쓸 수 있으며, 여러 가지 색을 내
마음대로 조색할 수 있는 미술 도구로 수채화 물감만 한 것이 없
다고 생각합니다.

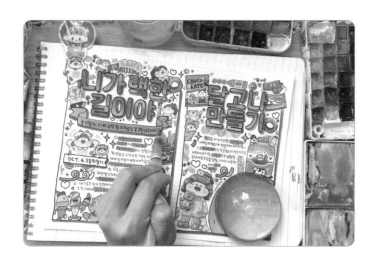

　일 년여 정도의 시행착오를 거쳐 꾸준히 사용한 결과 지금까지
애용하고 있는 저의 다꾸 시그니처 아이템이 되었답니다.

덱스터의 다꾸 재료 모아 보기

제가 다이어리를 꾸밀 때 사용하는 도구예요. 매일 쓰는 아이템부터 길게는 7년 이상 쓰고 있는 다꾸템까지 모두 소개해 볼게요.

❶ 다이어리 바인더

다이어리로 사용 중인 바인더로, 한 권으로 제본되어 있는 다이어리와 달리 속지와 종이 등을 편리하게 보관할 수 있어요. 속지를 직접 제작해서 사용하는 사람에게 안성맞춤인 바인더형 다이어리입니다.

❷ 속지(A4 용지)

데일리 다꾸의 속지를 만들 때 사용하기 좋아요.

저는 그림을 함께 그려 넣는 다꾸를 위주로 하기 때문에 격자무늬, 방안지라고도 불리는 그리드 속지를 주로 사용해요.

❸ 타공기

프린트한 속지에 구멍을 뚫어 줍니다.

❹ 스티커

다꾸에서 빼놓을 수 없는 귀여운 스티커입니다. 투명한 스티커부터 씰 스티커, 마스킹 테이프까지 다양한 스티커들이 있어요.

❺ 수채화 물감

저의 가장 오래된 아이템으로, 지금까지 줄곧 사용해 온 고체 물감 팔레트예요. 세월의 흔적이 고스란히 묻어 있는 소중한 다꾸템이에요. 자주 사용하는 색상이 닳으면 그 위에 색을 추가해서 쓰고 있습니다.

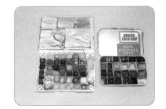

❻ 워터 브러시와 물통

워터 브러시도 고체 물감과 마찬
가지로 오래 사용한 다꾸템입니다.
채색 전용으로 사용하는 중간 크기
의 워터 브러시와 흰색 물감 전용으
로 사용하는 작은 크기의 붓을 주로

사용하고 있어요. 물통은 요구르트 병을 재활용한 유리병입니다.

채색용
M 사이즈 둥근 붓

흰색 전용
S 사이즈 세필 붓

❼ 색연필

수채화 채색은 완전히 마르면 거
칠고 마른 느낌이 들 때가 있어요.
채색 이후 부드럽고 포근한 느낌을
추가하고 싶을 때 사용해요.

❽ 필기구

수채화 채색 시 물에 닿아 번지기 때문에 가급적 잘 마르는 펜을 사용하고 있어요.

○ **굵은 글씨용 필기구**

제목의 굵은 글씨와 그림을 그려 넣을 때 주로 사용하는 펜입니다.

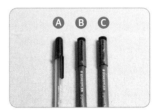

Ⓐ 사쿠라 겔리롤 아쿠아 검정　　Ⓑ 스테들러 피그먼트 라이너 0.7mm
Ⓒ 스테들러 피그먼트 라이너 0.8mm

○ **가는 글씨용 필기구**

회색 하이라이터는 박스 글씨에 그림자 효과를 넣어 줄 때 씁니다. 그리고 남은 여백에 일기를 채워 넣을 때 사용하는 0.5~0.7mm의 가는 펜입니다.

Ⓓ 동아 네오라인 회색 하이라이터　　Ⓔ 파이롯트 쥬스펜 검정 0.7mm
Ⓕ 파이롯트 쥬스펜 검정 0.5mm

○ 흰색 펜

채색을 마무리한 다음 흰색으로 포인트를 그려 줄 때 사용하는 펜입니다.

○ⓖ 유니볼 시그노 DX 화이트 ⓗ 사쿠라 겔리롤 화이트

❾ 유리 문진

속지를 무겁게 눌러 고정하는 용도로 사용하는 문진입니다. 수채화 채색으로 물기를 머금은 속지가 우는 경우에 사용해요.

❿ 그 외

속지를 간단하게 편집하는 포토샵과 포토샵으로 편집한 속지를 실물로 인쇄해 줄 프린터가 필요합니다.

다꾸하기 전 알아 두면 좋은 것

다이어리 속지의 크기

다이어리 속지의 크기와 모양에 따라서 데일리 다꾸는 여러 종류로 나눌 수 있어요. 간단하게 설명하자면 A보다 B가 더 큰 사이즈이고, 숫자가 커질수록 종이는 작아져요.

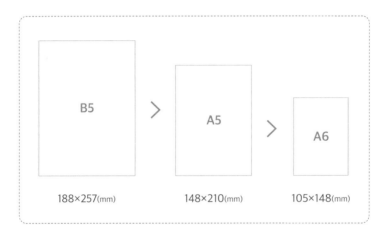

B5	A5	A6
188×257(mm)	148×210(mm)	105×148(mm)

❶ A6 가장 작은 사이즈에 속하는 크기입니다.

❷ A5 보편적으로 많이 사용하는 보통의 크기입니다.

❸ B5 크기가 A4 사이즈와 비슷하며 큰 편에 속합니다.

❹ 정사각 속지의 가로, 세로가 동일합니다.

❺ 기타 바인더 형태, 제본된 다이어리 등에 따라 다양합니다.

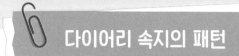

다이어리 속지의 패턴

❶ 무선 선과 패턴이 없는 무선형 속지입니다.

❷ 유선 밑줄이 일정한 간격으로 그어 있는 유선형 속지입니다.

❸ 그리드(모눈) 격자 형태의 패턴이 그려져 있는 속지입니다.

　 흔히 그리드 또는 모눈 속지로 불립니다.

❹ 점 점 패턴이 그려져 있는 속지입니다.

나에게 맞는 다이어리 고르기

어떤 다이어리를 써야 할지 고민이 된다면 자신에게 맞는 다이
어리를 체크해 보고 선택하길 바랍니다.

데일리 다이어리

- □ 쓰고 싶은 이야기가 많아요.
- □ 나의 감정, 그날의 상황 등 어떤 일이 있었는지 길고 자세하게 기록
 하고 싶어요.
- □ 생각이 많을 때는 글로 정리하고 싶을 때가 있어요.
- □ 크고 다양한 스티커를 여러 개 붙이고 싶어요.

위클리 다이어리

- □ 한 주에 있었던 일들을 한 장에 담고 싶어요.
- □ 오늘 있었던 일을 7줄 이내로 적당히 기록하는 것이 좋아요.

먼슬리 다이어리

□ 어떤 일이 있었는지 그날의 포인트만 쓰고 싶어요.

□ 오늘 있었던 일을 한 줄 이내로 짧게 쓰는 것이 편해요.

□ 한 달 동안의 기록을 한 장에 담는 것이 좋아요.

따꾸 배워 보기
박스 글씨 편

박스 글씨란 마치 박스에 둘러싸인 것 같은 빈 공간을 만들어 주는 글씨로, 기존의 글씨보다 크기가 크고 강조하는 단어를 쓰기에 적합하죠.

저는 다꾸에 박스 글씨를 꼭 하나씩 넣어 주는데요. 그날 있었던 내용 중에 중요한 일이나 노래 제목, 좋아하는 영화, 간단하게는 오늘의 날짜 등 다양한 주제를 박스 글씨로 그려 줍니다. 박스 글씨는 다꾸를 완성했을 때 전체적으로 조화롭게 보이는 효과가 있어요. 오직 펜 하나만으로 다꾸를 알차 보이게 만드는 시각 효과를 줄 수 있습니다.

박스 글씨는 크게 두 가지로 종류를 나눌 수 있어요.

손글씨 박스 글씨

폰트 박스 글씨

첫 번째는 손글씨로 그리는 박스 글씨예요. 두 번째는 폰트를 활용해서 도안을 만들어 그리는 박스 글씨가 있어요.

손글씨로 박스 글씨 만들기

손글씨로 그려 내는 박스 글씨는 원하는 때에 바로바로 다꾸에 적용할 수 있어요. 각자가 가진 손글씨는 귀엽게 꾸밀 수 있는 하나의 다꾸 도구가 됩니다.

손글씨 박스 글씨 배워 보기

1 자신의 손글씨로 크게 '다이어리 꾸미기'를 써 주세요. 이때 글자의 자음과 모음의 간격을 띄엄띄엄 써 주는 것이 포인트입니다.

2 글씨 선의 위아래, 좌우로 2mm 정도 띄워서 연장선을 그려 줄게요.

3 연필 스케치를 살살 지워 주면 박스 글씨 완성이에요.

손글씨 박스 글씨 연습하기

박스 글씨를 처음 써 본다면 무엇부터 할지 막막할 거예요. 누구나 똑같아요. 처음부터 차근차근 함께 연습해 봐요.

 글자 배열

일렬로 쓰인 박스 글씨 스타일은 반듯하고 일체감이 있는 느낌을 줘요. 글자 사이사이의 배열이 촘촘한 박스 글씨는 귀엽고 오밀조밀한 느낌을 표현합니다. 여러분이 원하는 스타일을 개성 있게 배열해 보세요.

폰트로 박스 글씨 만들기

　별도의 스케치 없이 깔끔한 폰트 글씨를 내 손으로 그릴 수 있을까요? 오랫동안 꾸준히 연습하는 것만이 정답이지만, 매일 다꾸를 하는 것이 숙제처럼 다가올지도 몰라요. 하지만 다꾸는 나의 일상을 기록하는 즐거운 시간이기 때문에 조금 더 쉽고, 스케치 없이 바로 그릴 수 있어야 해요.

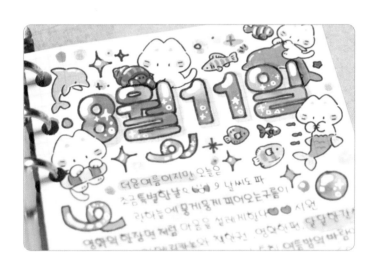

폰트로 박스 글씨 만들기

폰트로 박스 글씨 만드는 방법을 익힌다면 다꾸에 붙이는 예쁜
스티커보다 나은 다꾸 스킬을 획득하여 언제든지 유용하게 쓸 수
있을 거예요.

준비물

포토샵, 프린터, A4 용지, 펜, 가위, 풀

1 [파일] - [새로 만들기] - [A4 용지(297
×210(mm))] 크기의 작업 창을 만들어 줍
니다.

2 텍스트 툴을 클릭하여 텍스트 레이어 창
을 만들고 텍스트를 입력할 영역을 설정
합니다.

3 원하는 폰트를 설정하여 문구를 적어 줍
니다. 저는 '카페24 서라운드' 폰트로 '다
이어리 꾸미기'를 써 보겠습니다.

4 Ctrl + [텍스트 레이어]를 클릭합니다.
이때 글자 주변에 움직이는 점선이 생깁
니다.

5 빈 레이어를 추가해 줍니다.

6 빈 레이어를 클릭한 뒤 [편집] - [획]을 클
릭합니다.

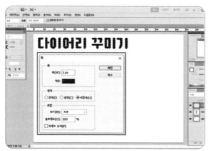

7 색상은 '검정', 폭은 '1px'로 맞추고 [확인]을 클릭합니다.

8 텍스트 레이어의 눈 모양을 클릭하여 꺼줍니다.

9 레이어의 불투명도 50%, 칠 50%로 조절해 줍니다.

10 [파일] - [인쇄]를 클릭하여 작업물을 프린트합니다.

11 펜으로 박스 글씨의 테두리 선을 따라 그 12 가위로 테두리를 따라 잘라 주세요.
려 주세요.

13 원하는 곳에 붙여 주면 폰트 박스 글씨
완성입니다.

> tip
· 작업 창 새로 만들기 : Ctrl + N
· 인쇄하기 : Ctrl + P
· 편집 - 획 창 열기 : 작업 창 빈 공간에
커서를 두고 오른쪽 마우스 클릭

다꾸 실험실이 추천하는 예쁜 박스 글씨

폰트에는 무료로 사용 가능한 폰트와 돈을 지불하고 사야 하는 유료 폰트가 있어요. 무료 폰트 중에도 예쁜 폰트가 많습니다. 그중에서 제가 다꾸를 할 때 가장 많이 사용하는 폰트를 소개합니다. 여기에서 소개하고 있는 것은 정말 일부에 불과해요! 각자의 취향을 저격한 폰트가 있다면 폰트 박스 글씨를 꼭 만들어 보세요!

넥슨Lv.2 고딕

덱스터의 다꾸실험실

배달의민족 주아

덱스터의 다꾸실험실

여기어때 잘난

덱스터의 다꾸실험실

에스코어 드림

덱스터의 다꾸실험실

박스 글씨에 입체감 넣기

이번에는 박스 글씨를 꾸며 주는 방법을 알아보겠습니다. 바로 입체감을 표현하는 것으로 첫 번째 방법은 '그림자를 그려 주는 것'입니다.

박스 글씨는 2D의 평면적인 느낌이라면, 입체감을 넣어 준 박스 글씨는 종이에 살짝 떠 있는 듯한 3D의 느낌을 줍니다. 다음은 입체감을 넣기 위한 필요한 다꾸 준비물입니다.

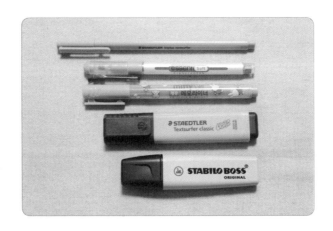

바로 회색 하이라이터(형광펜)입니다. 의외로 주변에서 흔하게 볼 수 있는 형광펜으로 쉽게 입체감을 표현할 수 있어요. 종류에 상관없이 회색 하이라이터 한 자루면 충분합니다.

입체감 넣는 방법 배워 보기

그림자를 어떻게 그려야 할지 헷갈릴 때가 많아요. '빛의 방향? 어느 부분이 어두운 부분이지?' 하며 마냥 어렵게만 느껴질 서예요. 쉽게 이해할 수 있는 방법을 알아봅시다.

1 원하는 문구의 박스 글씨를 준비해 줍니다.

2 크게 네 가지의 대각선으로 나눠서 그림자 그리기를 합니다. 박스 글씨 각각의 꼭 짓점에 원하는 방향의 대각선을 표시해 주세요.

3 대각선의 끝과 끝을 이어서 그림자 모양을 스케치합니다.

4 스케치가 끝났다면 하이라이터로 그림자 모양대로 그려 주세요. 이때 네모난 팁을 세워서 사용하면 더 깔끔하게 그릴 수 있습니다.

회색 펜으로 입체감 그려 주기

간단한 자음과 모음, 알파벳과 숫자에 직접 입체감을 그리는 방법을 연습해 볼게요.

나는
날밀어

나는
날밀어

Slowly, Accurately

Slowly, Accurately

여러 가지 색의 형광펜 활용하기

여러 가지 색감의 펜을 사용하면 컬러풀한 느낌을 더욱 부각시킬 수 있어요. 여기서 한 가지 주의할 점은 밝고 화사한 색의 하이라이터일수록 그림자의 입체감 표현이 묻힐 수 있어요.

하이라이터로 그림자를 표현했던 그 과정을 펜으로 그려 보세요. 색다른 느낌의 입체 박스 글씨가 완성됩니다. 비어 있는 공간을 색칠하거나 땡땡이, 스트라이프 등의 다양한 패턴으로 채워 주면 더 예쁜 박스 글씨들이 완성됩니다.

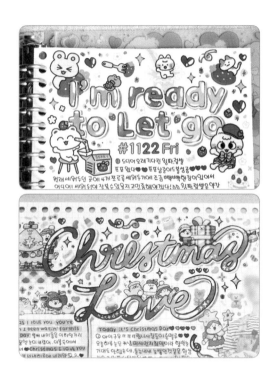

흰색 펜으로 입체감 넣기

이번에는 그림자를 넣어 준 박스 글씨에서 한층 더 입체감을 주는 효과를 알아보겠습니다.

바로 박스 글씨와 그림자 사이에 흰색 펜으로 선을 그려 줄 거예요. 간단히 선만 그려 줌으로써 귀여운 입체감을 만들 수 있는 쉬운 방법이에요.

　다꾸를 할 때 검정색, 빨간색 등 다른 색의 펜들은 자주 접해 보았지만, 흰색 펜은 다꾸에 사용하는 빈도가 적어서 처음에 쓰려고 하면 어색하기도 해요.

　낯설지만 어려워할 필요는 없어요. 말 그대로 흰색의 잉크가 나오는 펜입니다. 다른 펜과의 차이점이 있다면 기존 펜에 비해 잉크가 많이 나오는 젤 잉크 펜이라는 점입니다.

　흰색 펜은 여러 필기구 브랜드에서 만들어지고 있고, 문구점에서 쉽게 구할 수가 있어요. 가장 쉽게 구할 수 있는 흰색 펜의 브랜드로 겔리롤, 시그노, 동아가 있습니다.

흰색 펜으로 입체감 표현하기

그렇다면 흰색 펜으로 입체감을 표현해 보겠습니다.

1 그림자 입체감을 넣은 'LOVE'라는 박스 글씨를 준비합니다.

2 검정색 펜으로 쓴 글씨와 회색 하이라이터로 그려 넣은 그림자 사이에 흰색 펜으로 선을 그어 줍니다.

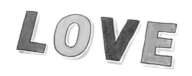

3 남은 부분도 펜으로 그려 주세요. 간단하게 흰색 선을 긋는 방법으로 입체감을 표현했습니다.

 선명하고 두꺼운 흰색 선 그리기

흰색 펜은 유성이 아니기 때문에 처음 선을 그었을 때 반투명하게 마르면서 종이에 스며드는 경우가 있습니다. 이때 펜이 마르면 생각보다 진하지 않다는 느낌이 들 수 있어요. 그럴 때는 그 위에 덧칠하는 느낌으로 선 긋는 작업을 한 번 더 해 주세요.

흰색 펜으로 입체감 연습하기

그렇다면 간단한 예시들을 연습해 보며 흰색 펜으로 입체감을 주는 방법을 익혀 보세요.

HAPPY
EVER
AFTER

You're
My friend

이제까지 배운 박스 글씨 효과 한눈에 보기

흰색 펜 효과까지 주어야만 예쁜 박스 글씨가 완성되는 것은 아닙니다. 심플한 다꾸에는 입체감 효과가 없는 기본적인 박스 글씨가 어울려요. 반면에 색을 많이 쓰는 다꾸에는 박스 글씨를 좀 더 돋보이게 해 줄 수 있는 그림자와 흰색 펜을 곁들인 효과가 잘 어울린답니다. 그날의 다꾸에 필요한 방법을 적용하는 것이 다꾸에 잘 맞는 방법이에요. 여러분의 다꾸에 가장 잘 어울리는 박스 글씨를 그려 넣어 보세요.

PART 03

다꾸 배워 보기
인스 레이어드 편

인스 레이어드에 대해 알아보기

이번에는 투명한 스티커로 다이어리를 꾸미는 방법에 대해서 알아볼 거예요. 바로 '인스 레이어드'라는 방법입니다. 인스 레이어드, 들어본 적 없는 생소한 용어지만 어려워할 필요는 없어요. 말 그대로 인스, 즉 투명 스티커로 겹겹이 층을 이뤄서 풍성하게 스티커를 붙이는 다꾸 용어예요. '백문이 불여일견'이라고 한 번 보고 나면 인스 레이어드에 대해 이해가 될 거예요.

차이가 느껴지나요? 투명 스티커 한 장을 잘라서 붙이는 것은 가장 기본적인 다꾸의 방법이죠. 우리가 알고 있는 기본적인 방법에서 몇 번의 가위질만 더해 주면 이전보다 풍성하고 멋지게 다이어리 한 페이지를 장식할 수 있어요. 또한 스티커 한 장으로도 내가 원하는 대로 다양하게 재조합할 수 있어요. 박스 글씨와 인스 레이어드로 다꾸를 활용할 수 있어요.

인스 레이어드의 두 가지 방법

인스 레이어드에는 두 가지 방법이 있는데, 레이어드를 하고자 하는 곳을 중심이라고 보았을 때 스티커를 맨 뒤로 보내느냐, 맨 앞으로 보내느냐의 차이예요.

첫 번째는 가장 많이 사용하는 뒤로 보내는 방법입니다.

뒤로 인스 레이어드하는 경우에는 문장 그대로 인스가 뒤에 있는 것처럼 만들어 주는 방법입니다. 일종의 착시 효과처럼 입체 효과를 표현할 수 있어요.

두 번째로 배우게 될 인스 레이어드는 인스를 앞으로 내보내는 방법이에요. 투명 혹은 반투명 인스를 비치지 않도록 하는 것이 포인트랍니다. 인스 레이어드의 원리를 알고 나면 간단하지만 배울 때는 낯설 수 있습니다. 괜찮아요! 처음이니까요. 차근차근 천천히 따라 하다 보면 인스 레이어드의 매력에 푹 빠질 거예요.

인스 레이어드를 위한 준비물

인스 레이어드를 하기 위한 준비물을 알아볼까요? 전문적이고 비싼 재료는 필요 없습니다. 내 방 한편에 오랫동안 자리 잡고 있었던 혹은 일상생활에서 한 번쯤 써 봤던 익숙한 재료들로 충분해요.

전체적으로 가장 기본이 되는 인스(투명 스티커), 인스를 자르기 위한 가위, 그리고 네임펜, 화이트, 투명한 이형지, 지우개 등이 있습니다.

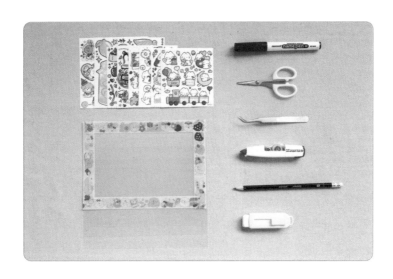

❶ 인스(투명 스티커)

인스에는 다양한 디자인이 있어
요. 각자의 취향에 맞는 인스를 고
르면 됩니다. 한 가지 꿀팁은 어느
정도 스티커의 펜 선이 두꺼울수록
인스 레이어드가 쉽습니다. 처음 인
스 레이어드를 도전하는 사람들은 펜 선이 두껍고, 간단한 디자
인의 인스를 추천합니다. 반대로 펜 선이 가늘거나 디자인이 정
교하고 작을수록 인스 레이어드의 난이도가 어려워집니다.

❷ 연필과 지우개

연필은 간단한 스케치를 위한 용
도로 쓰여요. 지우개는 네임펜으로
그린 자르는 선과 연필 스케치를 지
울 때 필요합니다.

❸ 투명 이형지

이형지는 스티커와 함께 붙어 있
는 특수 코팅된 종이예요. 스티커의
접착 면을 보호하고 잘 떼어지게 만
듭니다. 이형지라는 단어가 생소할
수도 있지만 스티커를 사용해 보았
다면 한 번씩 접해 봤을 거예요. 바로 스티커가 붙여져 있는 종이
예요.

이형지에는 백색, 미색 등 다양한 색이 있지만 인스 레이어드에
서 필요한 이형지는 투명색입니다. 투명한 이형지는 인터넷에서
구매할 수 있습니다.

포털 사이트에서 투명 이형지를 검색하면 다양한 제품들이 나
올 거예요. 양면으로 된 이형지와 단면으로 된 이형지로 나누어져
있어요.

투명 이형지는 말 그대로 투명색이기 때문에 다른 곳에 섞이면
사용할 때 찾기 힘들어져요. 하나의 꿀팁은 투명 이형지의 외곽
테두리 부분에 마스킹 테이프를 붙여 두면 찾기가 쉬워요.

주변에서 흔히 보이는 절반 정도 쓰다 남은 스티커를 다 떼어내면 쉽게 투명 이형지를 구할 수가 있어요. 인스 레이어드에서는 이형지를 다회용으로 사용할 수 있어서 한 번 구비해 놓으면 반영구적으로 쓸 수 있어요. 저 같은 경우는 투명 이형지를 일 년에 두 장 정도 소비합니다.

> *tip*
> 투명하다고 해서 전부 투명 이형지는 아니에요. 투명색의 PVC 표지나 OHP 필름에는 스티커를 떼어 낼 수 있는 코팅이 되어 있지 않습니다. 혹시나 이형지로 오인해서 스티커를 붙이면 그대로 달라붙어서 떼어 내기 어려우니 주의하세요.

❹ 네임펜

다양한 굵기의 네임펜이 있지만 인스 레이어드에서는 얇은 촉의 펜이 필요해요. 인스 레이어드에서 네임펜은 가위로 자를 선을 그려 주는 역할이에요. 유성 매직 같은 굵은 촉은 섬세하게 그리기 어렵기 때문에 F촉에 가까운 얇은 팁을 추천합니다.

❺ 가위

일상에서 사용하는 가위는 모두 좋습니다. 인스 레이어드를 수월하게 하기 위해서는 수예용의 작은 가위를 선택하는 것이 좋습니다. 자른 인스는 작기 때문에 상대적으로 큰 가위를 사용하면 손의 피로도가 올라갈 수 있어요. 작은 가위로 섬세하게 오려 낼 수 있어서 더 편리하기도 하답니다.

❻ 핀셋

다꾸에 있으면 좋을 기본템이죠. 특히 씰 스티커 다꾸에는 필수템이기도 해요. 인스 레이어드에서는 자른 스티커를 떼어 내 자주 만지다 보면 스티커의 접착력이 줄어들 수

있기 때문에 핀셋이 스티커를 집어 주는 역할을 합니다. 또한 손가락으로 집기 힘든 스티커도 정교하게 작업할 수 있어 다꾸에 유용하게 쓰입니다. 여러 가지 종류의 핀셋 중에서 앞부분이 구부러진 핀셋이 스티커를 집기에 편합니다.

❼ 수정 테이프

앞으로 인스 레이어드를 하기 위해 필요합니다. 글씨를 지우는 용도로 쓰여요.

영화 보고 온 날 인스 레이어드

이번에는 '영화 보고 온 날' 박스 글씨 뒤로 인스 레이어드를 해 볼게요.

스튜디오 퐁듀 작가
영화마요 스티커

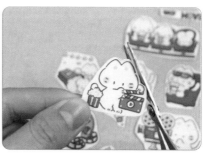

1 그림자 입체감 효과를 준 박스 글씨를 그려 줍니다.

2 함께 사용할 투명 스티커를 각각 잘라 주세요. 박스 글씨의 주제와 어울리는 인스를 선택하면 한층 더 통일감이 있어 보입니다.

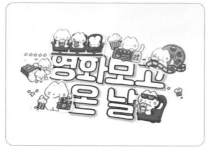

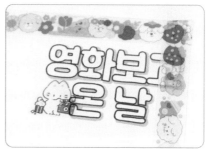

3 자른 인스를 박스 글씨 위에 얹어서 배치를 예상해 봅니다. 어느 곳에 인스가 잘 어울릴지 이리저리 대보면서 마음에 드는 곳을 선택해 주세요.

4 인스에 붙은 이형지를 분리해서 준비한 투명 이형지에 붙여 줍니다. 투명 인스와 분리된 흰색의 이형지는 뒤에서 필요하기 때문에 절대 버리지 마세요. 투명 이형지에 붙여진 인스를 박스 글씨 위에 올려 주세요.

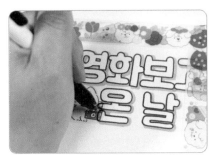 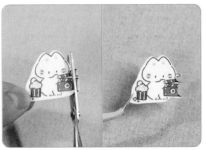

5 그리고 인스 위에 박스 글씨의 선을 네임펜으로 따라 그려 주세요. 네임펜으로 따라 그린 검은 선은 잘라야 할 절취선입니다.

6 투명 이형지에서 선이 그려진 인스를 떼어 낸 다음 잠시 분리시켜 두었던 흰색 이형지에 다시 포개어 주세요. 이제 네임펜의 선을 따라서 가위로 오려 주세요.

7 자른 인스를 배치해 줬던 부분에 붙여 주세요. 핀셋을 이용하여 퍼즐을 맞추듯이 박스 글씨에 딱 맞게 붙이면 인스 레이어드 끝입니다.

8 남은 인스까지 붙이면 박스 글씨 뒤로 인스 레이어드 완성입니다.

9 비어 있는 박스 글씨에 색을 입혀 주면 한
 층 더 컬러풀한 인스 레이어드가 됩니다.

달콤한 복숭아 인스 레이어드

이번에는 '달콤한 복숭아' 박스 글씨에 복숭아 느낌 가득한 스티커로
뒤로 하는 인스 레이어드를 한 번 더 해 볼게요.

또자 작가
복숭아 댕댕 인스

1 그림자 입체감 효과를 준 '달콤한 복숭아' 박스 글씨를 준비해 주세요.

2 박스 글씨와 잘 어울리는 복숭아가 가득한 인스를 준비해 주세요.

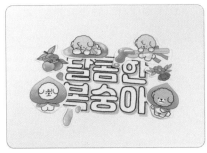

3 마음에 드는 인스를 자르고, 인스 레이어 드할 곳에 알맞게 배치해 주세요. 이곳저 곳 대보면서 가장 어울리는 곳을 찾아 보 세요.

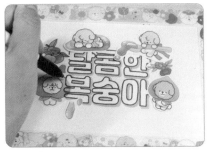

4 인스를 떼어 투명 이형지에 붙여 주고, 네 임펜으로 자를 부분을 그려 주세요.

5 흰색 이형지를 다시 붙여 그려 준 검정색
 선을 따라 잘라 주세요.

6 핀셋을 사용해서 복숭아 댕댕이 인스를
 붙여 주세요.

7 뒤로 하는 인스 레이어드가 익숙해졌다면
 여러 개의 인스를 한 번에 작업해 보세요.
 투명 이형지에 인스들을 모두 붙인 다음
 한 번에 자를 선을 그립니다.

8 그런 다음 흰색 이형지에 붙여 선을 따라
 잘라 주세요.

9 작업이 끝난 인스들을 제자리에 붙여 주
세요.

10 달콤한 복숭아 인스 레이어드 완성입니다.

tip

마치 복권을 긁는 것처럼 인스와 다꾸 종이를 붙인 다음에 손톱으로 가볍게 꾹
꾹 긁어 주세요. 종이와 완전히 밀착시키면 인스의 컬러풀함을 극대화할 수 있
어요. 이때 날카로운 것으로 긁으면 스티커의 표면에 상처가 날 수 있으니 주의
하세요.

UNDER THE SEA 인스 레이어드

03
CHAPTER

이번에는 바닷속 느낌을 담은 'UNDER THE SEA'
인스 레이어드를 해 볼게요.

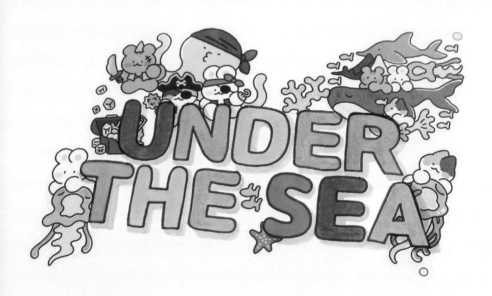

윤구 작가
깊은 바다 스티커

1 인스 레이어드의 가장 기초가 되는 박스 글씨를 준비해 주세요.

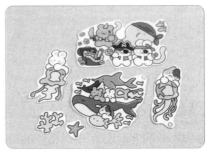

2 박스 글씨와 잘 어울리는 인스를 준비해 주세요. 인스 한 장을 다 쓸 필요는 없어요. 필요한 만큼의 투명 스티커만 잘라 주세요.

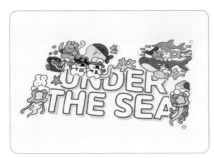

3 인스가 어울리는 부분에 미리 배치해 주세요.

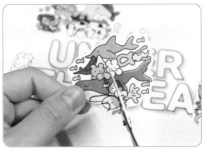

4 인스를 투명 이형지에 붙여서 네임펜으로 잘라 낼 선들을 그려 주세요. 선을 다 그려 주었으면, 흰색 이형지를 다시 붙이고 검정색 선을 따라 잘라 주세요.

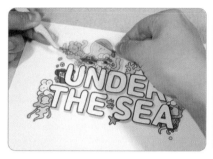

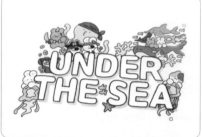

5 퍼즐을 맞추는 것처럼 알맞은 곳에 잘라
 낸 스티커를 붙여 주세요. 크기가 큰 인스
 들을 붙일 때는 핀셋과 손을 양손으로 함
 께 이용해서 붙여 주세요. 그래야 안정감
 있게 인스를 배치해서 붙일 수 있어요.

6 스티커를 모두 붙이면 'UNDER THE SEA'
 박스 글씨에 뒤로 인스 레이어드가 완성
 되었습니다.

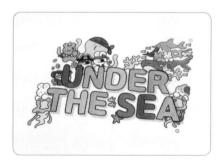

7 인스와 어울리는 채색까지 끝내면 한층 더
 풍성해 보이는 박스 글씨가 완성됩니다.

04 CHAPTER

따뜻한 겨울 인스 레이어드

이번에는 스티커를 앞으로 보내는 인스 레이어드에 대해 배워 볼게요.
뒤로 보내는 방법과 다르지만 더 간단해서 쉽게 익힐 수 있어요.

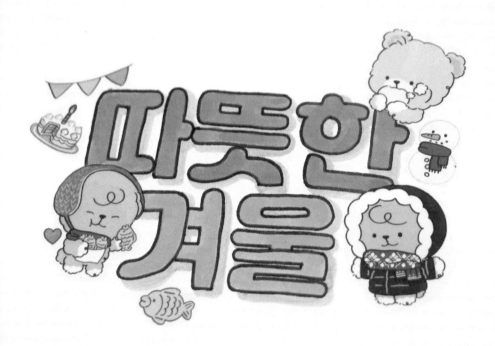

★
또자 작가
겨울 댕댕 스티커

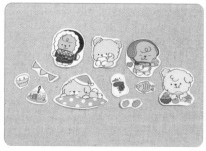

1 그림자 입체감 효과를 준 박스 글씨를 그려 줍니다.

2 투명 인스를 준비해 주세요. 사용할 인스를 각각 잘라 줍니다.

tip

인스 레이어드 과정 초반에 인스를 자를 때는 정교하게 자르지 말고 큼직하게 잘라 주세요.

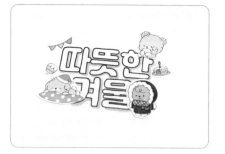

tip

인스를 배치할 때는 박스 글씨를 가리지 않도록 글씨의 모서리나 모퉁이 부분에 배치하는 것이 자연스러워요.

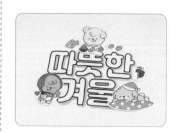

3 앞으로 인스 레이어드를 해 보고 싶은 곳에 잘라 놓은 인스를 얹어서 배치를 합니다. 어느 곳에 인스가 잘 어울릴지 이리저리 대보면서 다양한 배치를 해 보세요.

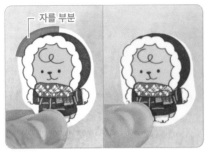
자를 부분

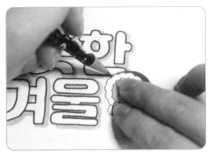

4 본격적으로 앞으로 인스 레이어드를 하
는 단계예요. 앞으로 나올 부분을 가위로
바짝 잘라 주세요. 두껍게 표시된 부분만
잘라 주세요. 인스의 전체 테두리를 자르
지 않아도 돼요.

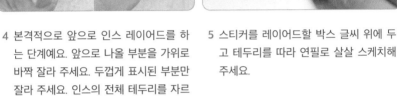

5 스티커를 레이어드할 박스 글씨 위에 두
고 테두리를 따라 연필로 살살 스케치해
주세요.

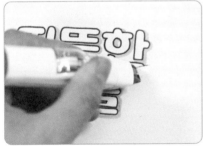

6 거의 다 왔어요! 스티커가 붙여질 부분의
펜 선을 수정 테이프로 지워 줄게요.

7 스티커를 붙여 주기 전 스케치한 연필 자
국을 지우개로 지워 줄게요.

tip
지우개에 연필심이 묻어 있는 채로 수
정 테이프 위를 지나면 수정 테이프에
연필의 흑심이 묻어 나오게 됩니다. 지
우개가 깔끔한 상태인지 꼭 확인해 주
세요!

8 핀셋을 사용해서 수정 테이프로 지워진 공간에 바짝 자른 스티커를 붙여 주세요.

9 붙여진 스티커를 좀 더 종이와 밀착시키기 위해 손톱으로 꾹꾹 긁어 주세요. 이 과정을 거치면 스티커가 더 진하고 선명하게 보이는 효과를 줘요.

10 아무리 꼼꼼하게 해도 수정 테이프를 한 번에 제대로 긋기는 힘들어요. 당연히 완성된 뒤에 살짝 삐져 나올 수가 있어요. 핀셋 앞의 날카로운 부분으로 살살 긁어 주면 종이 부분이 나타납니다.

11 남은 스티커로 인스 레이어드를 해 주면 완성입니다.

소소한 일상 인스 레이어드

이번에는 '소소한 일상'의 느낌을 가득 담아서 한 번 더 연습해 볼게요.

스튜디오 퐁듀 작가
홈카페마요 스티커

1 이번에도 그림자 효과를 넣은 박스 글씨를 준비했습니다.

2 인스 레이어드에 사용할 스티커를 잘라서 배치해 주세요.

└ 자를 부분

3 앞으로 나올 부분만 인스의 선을 따라 여백 없이 잘라 주세요.

4 손으로 인스를 꾹 눌러 주고 연필로 인스의 외곽선을 따라 그려 주세요.

5 연필 스케치를 따라서 수정 테이프로 스 티커가 붙여질 곳을 꼼꼼히 지워 주세요.

6 연필 스케치를 지우개로 지워 주세요.

7 핀셋으로 스티커를 붙여 인스 레이어드를 마무리해 주세요. 스티커를 종이와 밀착 하기 위해 손톱으로 긁어 주는 과정까지 하면 인스 레이어드 완성입니다.

8 남은 인스들도 앞으로 레이어드를 해 주 면 '소소한 일상'이 한층 더 풍요로워졌습 니다.

9 박스 글씨를 채색하면 더욱 예쁜 인스 레
 이어드가 완성됩니다.

SWEET DREAM 인스 레이어드

'SWEET DREAM'을 달콤한 꿈의 느낌을 담아 표현하는
인스 레이어드를 해 볼게요.

또자 작가
아이스크림 댕댕
스티커

1 박스 글씨를 준비해 주세요.

2 박스 글씨와 어울리는 느낌의 인스를 준비해 주세요. 그리고 스티커의 필요한 부분을 잘라서 붙이고 싶은 곳에 배치해 주세요.

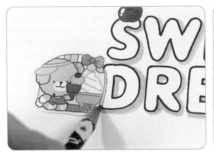

3 인스를 캐릭터의 선까지 바짝 자른 다음 레이어드할 부분에 대고 연필로 외곽선을 따라 그려 주세요.

4 연필 스케치 안쪽을 수정 테이프로 지워 준 다음 연필 자국을 지우개로 깔끔하게 지워 주세요.

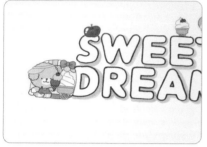
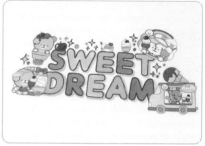

5 스티커를 꾹꾹 눌러 붙여서 레이어드를
　마무리해 주세요.

6 나머지 인스를 붙여 준 다음 채색까지 완
　성하면 인스 레이어드가 완성되었습니다.

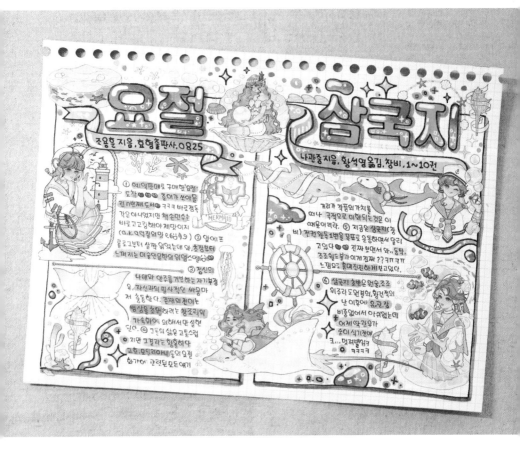

요절

조용흘 지음, 효형출판사, 0825

삼국지

나관중 지음, 황석영 옮김, 창비, 1~10권

① 여의판매로 구매한 요절! 도착 📦📦 종이가 쌓여올린 n번째 도서 ㅋㅋㅋ 바로정독 같은 아니었지만 채손민수는 바로 고르고 해야 제맛이지 (O.K. 오덕질의말 8(๑˃ᴗ˂)9) ② 앞에 프롤로그부터 살짝 읽었는데 와, 초정부터 느껴지는 미술만문학의 위엄스며😍

③ 정신의 나태와 안주를 거부하는 자기부정, 자신과의 필사적인 싸움마저 충동한다. 존재의전이는 탄생물을 초몰하려는 창조의의 가속화에 의해서만 실현된다. ❤ 그들의 싫고 고통스럽 💧러면 그글과는 화홍하다 고통/모티리에서 등의 요절 화가에 관련된 모든얘기

거리가 작품의 가치를 떠나 극적으로 미화되는 것은 이 때문이리라. ⑤ 지금은 삼국지(창비) 전권 완독 1번을 목표로 운동하면서 달리고 있다😆 진짜 보면서 와, 동탁, 조조읽돌 볼카이게 진짜??ㅋㅋㅋ 느낌요 홍미진진하게제 보고있다

⑥ 삼국지 초반은 원술,조조 외주라 도원결의, 황건적의 난 이후에 유관장 비중일어서 아쉬웠는데 어제 딱권우가 숙이시기전에 ㅋ...멈쳐버림이 ㅋㅋㅋ

07
CHAPTER

차근차근 인스 레이어드

이번에는 두 가지 방법을 섞어서 한 번에 사용해 볼 거예요. 두 가지를 적절하게
섞어서 사용하면 좀 더 풍성하고 입체적인 면을 돋보이게 할 수 있어요.

윤구 작가
가드닝 투명 스티커

1 박스 글씨를 준비해 주세요.

2 박스 글씨에 어울리는 투명 인스 한 장을 준비해 주세요.

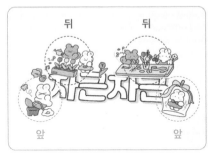

3 자른 인스의 배치를 구상하며 앞으로 레이어드할지 뒤로 레이어드할지를 각각 정해 주세요. 지금부터는 이전과 동일한 방법으로 잘라 놓은 인스를 하나씩 레이어드해 볼게요.

4 인스를 투명 이형지에 붙이고 네임펜으로 선을 그려 주세요.

5 이형지를 붙이고 펜 선을 따라 가위로 잘
　라 주세요.

6 큼직한 스티커를 글씨 뒤로 레이어드하
　면 입체감을 더 살릴 수 있어요.

자를 부분

7 앞으로 나올 부분을 체크해서 인스의 외
　곽선을 따라 바짝 잘라 주세요.

8 인스가 움직이지 않게 손으로 눌러 준 뒤
　외곽선을 따라 연필로 스케치해 주세요.

9 수정 테이프로 연필선 안쪽을 지워 주세요.
　그다음 연필 스케치를 깨끗하게 지워 주세
　요. 스티커를 스케치해 놓은 부위에 딱 맞
　게 붙여 주세요.

10 남은 인스들을 차근차근 앞뒤로 레이어
　 드해 주세요.

11 박스 글씨의 문자 그대로 차근차근 레이
　 어드하다 보면 어느새 앞뒤로 인스 레이
　 어드 완성입니다. 앞뒤를 섞어 쓴다고 해
　 서 시간이 더 오래 걸리거나 과정이 복잡
　 해 지는 것은 아니에요.

08 CHAPTER

언제나 응원해 인스 레이어드

'언제나 응원해'라는 짧은 문장의 박스 글씨에
앞뒤로 인스 레이어드를 해 볼게요.

★
또자 작가
장난감 댕댕 스티커

1 박스 글씨를 준비해 주세요.

2 박스 글씨에 사용할 투명 인스를 준비해 주세요.

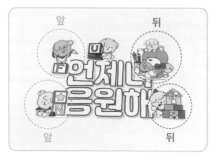

3 사용할 인스를 잘라 준 뒤 어느 부분에 어떻게 붙이면 좋을지 구상합니다.

4 귀엽고 큼직한 곰 인형 스티커를 '나' 글씨 뒤로 보내 줄게요.

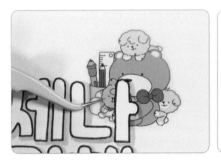

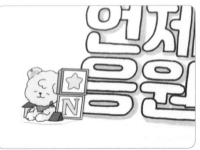

5 크기가 큰 스티커는 붙여 줄 때 비틀어지
지 않도록 주의해야 해요. 핀셋을 사용해
서 조심조심 붙여 주세요.

6 앞으로 보낼 부분의 인스를 바짝 잘라 주
고 외곽 라인을 연필로 그려 주세요.

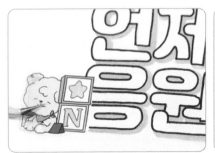

7 수정 테이프로 연필 안쪽을 지우고 그 위
에 스티커를 붙여 주세요. 가리지 못한 수
정 테이프는 핀셋의 앞부분으로 살살 긁
어서 제거해 주세요.

8 계속해서 나머지 인스도 레이어드해 주
세요.

9 알록달록한 '언제나 응원해' 박스 글씨 레
 이어드가 완성되었습니다.

CHAPTER

HAPPY BIRTHDAY 인스 레이어드

문장이 긴 박스 글씨는 인스 레이어드를 할 공간이 많아지기 때문에
연습하기 안성맞춤이에요.

★
윤구 작가
파티 스티커

1 박스 글씨를 준비해 주세요.

2 생일 파티와 잘 어울리는 스티커를 준비해 주세요.

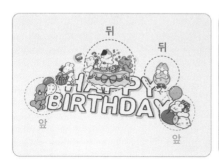

3 사용할 인스를 잘라 준 뒤 어디에 붙일지 구상하며 배치합니다.

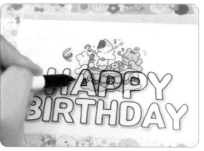

4 이번에는 박스 글씨의 더 안쪽으로 인스 레이어드를 해 볼게요.

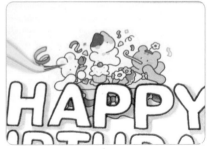

5 'APP' 글자 안쪽에 비어 있는 작은 스티커 조각들까지 챙겨 주세요. 글자 안쪽에 빈 공간을 포함해서 인스 레이어드를 해 주면 뒤에 있는 듯한 느낌을 더욱 살릴 수 있어요.

6 마찬가지로 크기가 큰 인스이기 때문에 두 손을 이용해서 간격을 맞춰 가며 붙여 주세요. 작은 스티커도 핀셋을 활용해서 빈 공간에 맞게 붙여 주세요.

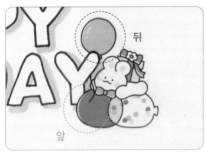

7 하나의 스티커에 앞뒤 두 가지의 방법을 녹여 낼 수 있어요. 뒤로 가는 부분과 앞으로 가는 부분을 체크해서 동시에 작업해 주면 됩니다. 이때 먼저 앞으로 레이어드를 해 주고, 그 다음으로 뒤로 레이어드를 해 주세요.

8 남은 인스를 마무리해 붙여 주면 'HAPPY BIRTHDAY' 레이어드 완성입니다.

편지지 직접 만들기

기념일이나 생일 등에 박스 글씨와 인스 레이어드를 활용해서 하나뿐인 편지지와 카드를 만들어 보세요.

인스끼리 레이어드해 보기

그림이나 글씨뿐만 아니라 인스끼리도 레이어드가 가능하다는 사실! 인스끼리 레이어드를 하면 기존의 도안에서 나만의 새로운 도안을 만들어 낼 수 있어요. 하나씩 사용했을 때와는 달리 북적이고 와글와글한 느낌으로 다꾸에 귀엽고 풍성함을 표현하기 좋아요. 작은 스티커를 위화감 없이 더 큰 스티커로 만드는 과정이라고 생각하면 쉬워요. 투명 스티커를 폭넓게 활용하는 또 하나의 방법이에요.

투명 스티커 두 개로 연습하기

먼저 가볍게 두 개의 스티커끼리 레이어드를 해 볼게요.

1 깔끔하게 자른 투명 스티커 두 개를 준비 해 주세요.

2 중심이 될 스티커 하나를 먼저 다꾸 속 지에 붙여 주세요.

3 이제부터는 뒤로 인스 레이어드하는 방법 과 똑같아요. 먼저 투명 이형지에 스티커 를 붙여 주세요.

4 스티커의 뒤로 갈 부분을 정한 다음 네임 펜으로 잘라 낼 선을 그려 주세요.

5 스티커와 스티커 사이의 간격이 잘 맞아
야 위화감이 없어요. 비틀어지지 않도록
천천히 스티커를 붙여 주세요.

6 스티커를 잘 붙인 다음 눈에 띄는 네임펜
자국을 지우개로 살살 지워 줄게요. 이때
너무 힘을 줘서 지우면, 스티커 색이 바래
질 수 있어요. 네임펜의 검정색 부분만 살
살 지워 주세요.

7 투명 스티커 두 개의 인스 레이어드 완성
입니다. 하나씩 따로 붙일 때보다 새로운
디자인의 느낌을 만들 수 있어요.

반투명의 마스킹 테이프로 연습해 보기

투명한 스티커끼리 인스 레이어드가 가능할까요? 이번에는 비칠 듯 말 듯한 마스킹 테이프 스티커끼리 레이어드를 해 볼게요. 투명 스티커와 마스킹 테이프의 투명도를 비교해 보면 확연하게 차이가 나요. 그래서 반투명한 테이프의 인스 레이어드는 상대적으로 어려울 수 있어요.

투명 테이프의 경우
투명 테이프의 투명도는 완전 비침

마스킹 테이프의 경우
마스킹 테이프의 투명도는 약간 비침

시작하기에 앞서 몇 가지 꿀팁을 알려 줄게요. 반투명한 마스킹 테이프는 네임펜으로 선을 그리는 과정에서 스티커가 희미하게 보이기 때문에 선을 잘 보기 위해서는 최대한 밝은 곳에서 작업해 주세요. 그려야 할 선이 더 잘 보인답니다.

1 종이 테이프 느낌의 스티커 두 장을 준비
 해 주세요.

 미트볼 작가 채소 마스킹 테이프

2 마찬가지로 맨 앞으로 나올 스티커 한 장을
 붙여 주세요.

3 남은 스티커를 투명 이형지에 붙여 네임
 펜으로 자를 선을 그려 주세요.

tip
투명 테이프와는 다르게 종이 재질의
테이프는 네임펜 자국이 완벽하게 지
워지지 않을 때가 있어요. 잘라 낼 부
분만 깔끔하게 그려 주세요.

4 네임펜을 따라 선을 잘라 내고 지정된 자리에 붙여 주세요.

5 지우개로 남은 네임펜 자국을 지워 내면 인스 레이어드 완성입니다.

투명 스티커 다섯 개로 연습해 보기

어느 정도 익숙해졌다면 스티커의 개수를 늘려 볼게요. 스티커를 개별로 붙일 때보다 많은 스티커를 한 번에 레이어드하면 하나의 일러스트 같은 새로운 이미지를 만들어 낼 수 있어요.

1 깔끔하게 자른 투명 스티커 두 개를 준비
해 주세요.

윤구 작가 동물은 천사 투명 스티커

2 스티커의 개수가 많아질수록 어떻게 붙여
야 할지 미리 정해 두는 것이 좋아요. 나만
의 스타일로 자른 스티커를 가상으로 배
치해 보세요.

3 레이어드할 스티커가 많을 때는 미리 배
치해 놓은 스티커들 중 가장 앞에 나와 있
는 스티커를 먼저 붙여 주세요.

4 앞서 배웠던 과정들의 반복이기 때문에
어려운 것은 없어요. 가상으로 해 본 배치
에 맞춰 차근차근 레이어드해 주세요.

5 하나의 그림 같은 인스끼리 레이어드하
기 완성입니다.

다꾸 배워 보기
수채화 채색 편

수채화 채색에 대해 알아보기

　여러분은 다꾸에 색을 칠하기 위해 어떤 것을 사용하나요? 일반적으로 색연필이나 하이라이터(형광펜)를 가장 많이 사용하기 때문에 '수채화로 다꾸를 칠한다는 것'은 생소할 거예요. 미술 시간에 한 번쯤 사용해 본 적 있는 수채화 물감을 통해서 다꾸에 컬러풀한 색감을 입혀 줄 거예요.

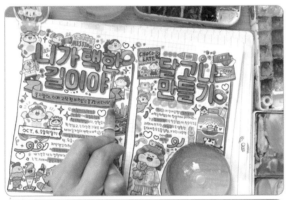

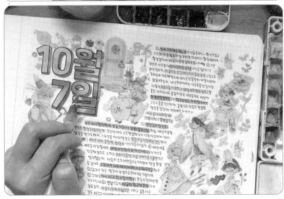

수채화 채색을 알아보기 전에 제
가 수채화 다꾸를 시작하게 된 계
기를 이야기해 볼게요. 첫 시작은
지금 갖고 있는 고체 물감 팔레트
를 구매했을 때부터였어요. 그 당
시 캘리그라피에 흥미가 있어서
워터 브러시로 멋있는 캘리그라피
를 하려고 구매했어요.

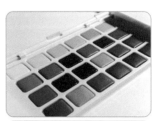

야심차게 한 획을 그었지만 마음
먹은 대로 잘되지 않아서 방 한 켠에 방치되어 있었어요.

박스 글씨를 포함한 다꾸를 하고 있었는데 색연필로 채색하는
시간이 오래 걸려서 좀 더 빠르면서 색감을 쨍하게 표현할 수 있
는 방법을 생각하다 고체 물감이 생각났어요. 그렇게 '다꾸와 수
채화'의 첫 만남이 시작되었습니다.

처음에는 종이가 울고 조색이 어려워서 마음에 드는 색을 잘 만
들지 못했어요. 하지만 5년이 지난 지금은 원 없이 원하는 색으로
나만의 다꾸를 하고 있어요.

2018년 다꾸 2022년 다꾸

　수채화 물감을 쓰기 시작한 초창기 무렵부터 지금까지 꾸준히 사용하면서 점점 나만의 다꾸 스타일을 만들 수 있었어요.

　수채화 다꾸의 여러 매력 중 하나는 바로 원하는 색을 조색하는 것입니다. 물과 고체 물감만 있다면 언제든지 다꾸에 어울리는 색을 만들어 채색할 수 있어요.

　다꾸를 할 때 스티커와 메모지 등의 문구류를 사용하면 다양한 색이 한 페이지의 다꾸 안에 담기게 됩니다. 그때 수채화 채색으로 여러 색을 하나로 묶어 주며 조화롭게 만들어 주는 것이 가장 큰 매력이에요.

　여러분도 수채화로 채워지는 다꾸의 매력을 느낄 수 있었으면 좋겠습니다.

수채화 다꾸를 시작하기 전에 알아 두면 좋은 꿀팁을 먼저 소개합니다.

❶ 워터 브러시를 잡는 방법

가장 기본이 되는 워터 브러시를 잡는 방법에 대해 알려 줄게요. 다꾸 채색을 잘하기 위해 워터 브러시를 잡는 특별한 방법은 없습니다. 여러분이 평상시에 글씨를 쓸 때 펜과 연필을 쥐는 방법과 동일하게 워터 브러시를 잡아 주세요.

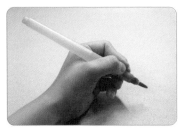

각자 연필 잡는 방법이 손의 근육을 자유롭게 쓸 수 있는 가장 빠르고 최적화된 방법이기 때문이에요. 다만 너무 세게 잡으면 워터 브러시의 물통에 담긴 물이 새어 나올 수 있으니 손의 힘을 빼고 가볍게 잡아 주세요.

❷ 고체 물감을 사용하기 전에 물 묻히기

고체 물감은 쓰지 않으면 표면이 단단하게 갈라지며 굳어요. 채색 전 다꾸에 사용할 색깔 위에 약간의 물을 뿌려서 촉촉하게 만들어 주세요. 미리 뿌려 둔 물이 고체 물감의 표면을 녹여 줘서 색을 섞을 때 간편하면서도 선명한 발색을 만들 수 있어요.

채색하는 과정의 시간들을 단축시키는 것도 다꾸를 즐기는 하나의 방법이에요. 작은 빈병에 물을 담고 채색하기 전 간편하게 칙칙 뿌려 주세요. 스프레이용이나 샘플용 등 휴대하기 용이한 빈병을 사용하면 좋아요.

❸ 예쁜 발색을 위한 물 조절하기

다꾸에 채색할 때는 많은 양의 물이 필요하지 않아요. 선명하고 뚜렷한 색감은 적은 양의 물로도 충분해요.

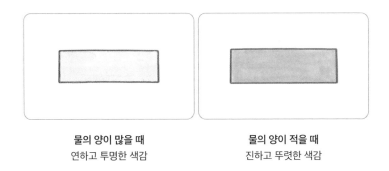

물의 양이 많을 때
연하고 투명한 색감

물의 양이 적을 때
진하고 뚜렷한 색감

같은 색으로 물을 많이 머금었을 때 그리고 물이 적을 때의 발색 차이에요. 물의 농도가 많을수록 연하고 투명하게 색칠됩니다.

반면 물의 양을 적게 쓸수록 선명하고 진한 느낌으로 칠할 수 있어요.

그때그때 물 조절을 하기 위해서 한 손에는 붓을, 다른 한 손에는 물 조절을 위한 휴지를 들고 있으면 좋아요.

물의 양이 과한 경우
만지면 물이 뚝뚝 떨어짐

물의 양이 적당한 경우
만졌을 때 물이 묻어 나오지 않음

또한 붓의 촉에 물을 적당히 머금고 있어야 해요. 물이 뚝뚝 떨어질 듯하게 머금고 있는 상태에서는 휴지에 물을 흡수시켜 물 조절을 해야 해요.

❹ 기본 색상 팔레트에 조색하기

수채화로 채색하기에 앞서 물감과 먼저 친해져야 겠죠?

기본 색상부터 차근차근 시작할게요. 빨강, 주황, 노랑, 연두, 초록, 파랑, 보라 일곱 가지 색을 연습해 볼게요.

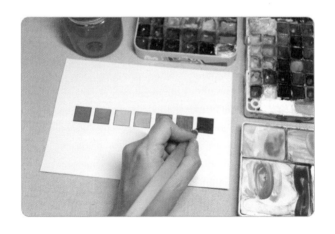

기본 색상은 팔레트에 주어진 물감 그대로 사용하면 돼요. 골고루 꾸덕하게 바른다는 느낌으로 붓에 물감을 묻혀 색깔별로 칠해보세요. 색을 칠할 때 마치 색종이를 오려 붙인 것 같은 균일한 느낌으로 채색해 주세요.

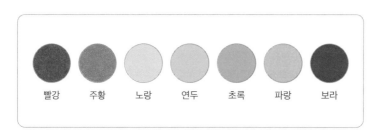

| 빨강 | 주황 | 노랑 | 연두 | 초록 | 파랑 | 보라 |

❺ 파스텔색 팔레트에 조색하기

이번에는 산뜻하고 포근한 느낌의 6가지 파스텔 계열의 은은한 컬러를 조색하여 채색해 보세요.

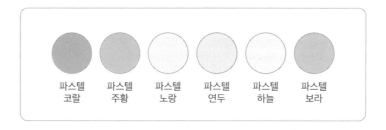

| 파스텔
코랄 | 파스텔
주황 | 파스텔
노랑 | 파스텔
연두 | 파스텔
하늘 | 파스텔
보라 |

가장 빠르게 익히는 방법은 여러 번 연습하고 종이에 색을 칠할 때의 그 과정을 익숙하게 만드는 것 같아요. 한 장의 다꾸를 위해 계속 연습을 반복하는 것은 어쩌면 지루한 과정일수도 있어요. 여

러 장의 다꾸를 꾸준히 연습해 나가는 것을 추천합니다.

어느 날은 마음에 쏙 들게 완성이 되기도 하고, 다른 날은 열심히 공들인 것에 비해 아쉬운 완성이 되기도 할 거예요. 그런 다꾸가 여러 장이 모이면 어느새 수채화로 채색하는 것이 자연스러워져 여러분의 다꾸가 풍성할 것입니다.

수채화 다꾸 채색하기

　본격적으로 수채화 다꾸 채색 방법을 알아볼게요. 차근히 수채화 채색을 해 보면서 손에 익혀 보세요.

　다꾸에서 사용할 수채화 채색은 많은 스킬이 필요하지 않아요. 그저 색을 채우기 위한 하나의 도구로 수채화를 사용하는 것이에요. 그래서 색연필이나 하이라이터를 사용하는 것처럼 편하게 칠한다고 생각하면 좋습니다.

한 가지 색으로만 채색하기

　한 가지 색으로만 채색해 볼게요. 하나의 색을 쓰면 통일감을 주면서 다꾸에 중심을 잡아 줍니다. 한 가지 색상으로 다꾸할 때 많이 쓰는 방법이에요. 한 가지 색을 쓰다 보니 조색이 쉽고 시간이 단축되는 장점도 있어요.

빨간색으로 '사과' 박스 글씨 채색하기

1 '사과' 박스 글씨를 준비해 주세요.

2 사과와 어울리는 빨간색 물감을 워터 브러시에 고르게 묻혀 준 뒤 한 글자씩 채색해 주세요.

3 워터 브러시로 채색할 때 마르면서 모서리가 다 채워지지 않는 경우도 있어요. 색이 칠해지지 않은 곳도 꼼꼼하게 칠해 주세요.

4 사과 위에 나뭇잎도 포인트로 그려서 응용하면 좋아요. 한 가지 색으로 박스 글씨 채색하기 완성입니다.

주황색으로 '오렌지' 박스 글씨 채색하기

한 번 더 연습해 볼게요. 이번에는 오렌지와 잘 어울리는 주황색 물감을 사용해서 채색해 봅시다.

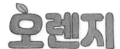

1 주황색 물감을 묻혀 고르고 균일하게 채색해 주세요. 워터 브러시의 물감이 점점 연해지면 물감을 한 번 더 듬뿍 묻혀준 뒤 칠해 주세요.

2 '오' 글자 위에 나뭇잎 하나를 그리면 '오렌지' 박스 글씨 채색 완성입니다. 나뭇잎도 초록색 물감으로 칠해 보세요.

두 가지 색으로 '레몬' 박스 글씨를 한 글자씩 채색하기

1 '레몬' 박스 글씨를 준비한 다음에 칠해 줄 색을 정해 주세요. 레몬을 생각하며 떠오르는 색은 열매의 노랑과 잎의 연두색인 것 같아요.

2 두 가지 색을 사용해서 두 글자를 각각 칠해 줄게요. 워터 브러시에 노란색을 골고루 묻혀서 '레' 글자를 꼼꼼히 채색해 주세요. '레' 글자는 각진 부분이 많아서 모서리 부분에 색을 칠할 때 꼼꼼히 칠해 주세요.

3 잘 세척해 깨끗해진 붓에 연두색을 다시 골고루 묻혀 '몬' 글자를 채색해 줄게요. 각각의 색을 입혀 준 '레몬'의 박스 글씨가 완성되었습니다.

세 가지 색으로 '신호등' 박스 글씨를 한 글자씩 채색하기

1 세 글자의 박스 글씨로 수채화 다꾸 채색을 좀 더 연습해 볼게요. 신호등에 가장 잘 어울리는 빨강, 노랑, 초록의 세 가지 색상을 사용해서 박스 글씨를 채색해 볼게요.

2 먼저 '신' 글자를 워터 브러시에 빨간색을 고르게 묻혀서 채색해 주세요.

3 두 번째로 '호' 글자를 노란색으로 칠해 주세요. 이때 빨간색이 묻은 워터 브러시를 깨끗하게 세척해 주어야 선명한 노란색을 표현할 수 있어요.

4 마지막으로 '등' 글자를 초록색으로 채색하여 마무리하면 신호등 느낌이 물씬 풍기며 완성입니다.

네 가지 색으로 '어느 봄날' 박스 글씨 채색하기

이번에는 파스텔 계열의 색상을 사용해서 봄날의 느낌을 가득 담은 '어느 봄날'을 한 글자씩 채색해 볼게요.

1 '어느 봄날' 박스 글씨를 준비해 주세요.

2 먼저 빨간색 + 흰색을 섞어서 파스텔 코랄색을 만들어 주세요. 만들어진 파스텔 코랄색으로 '어' 글자를 꼼꼼하게 채색합니다.

3 노란색 + 흰색을 섞어 포근한 느낌의 파스텔 노란색을 만들어 주세요. 그리고 '느'라는 글자를 칠해 줄게요.

4 '봄' 글자를 파스텔 연두색으로 채색해 줄게요. 파스텔 연두색은 노란색 + 초록 + 연두 + 흰색을 섞어 주세요.

tip

이전의 색과 섞이면 다음에 만들 색이
탁해지기 때문에 붓 세척을 꼼꼼하게
하는 것 잊지 마세요.

5 마지막 글자인 '날'은 하늘색으로 채색할
 거예요. 파란색 + 흰색을 섞어 파스텔 하
 늘색을 만들어 주세요.

'알록달록' 박스 글씨 채색하기

이번에는 모음과 자음을 분리해서 따로 채색해 볼 거예요. 이 채색 방법은 굉장히 컬러풀하고, 하나의 그림 같은 느낌을 줘요. 따로 채색하기에 중요한 포인트는 조색을 충분히 해 놓는 것입니다.

1 세 가지 색을 사용해서 '알록달록' 박스 글씨를 채색할 거예요.

2 주황색으로 각 글자의 자음인 'ㅇ, ㄹ, ㄷ, ㄹ'을 칠합니다.

3 붓을 세척한 뒤 자음인 'ㅏ, ㅗ, ㅏ, ㅗ'를 노란색으로 칠합니다.

4 마지막으로 받침인 'ㄹ, ㄱ, ㄹ, ㄱ'을 연두색으로 칠해 규칙적이면서도 알록달록한 느낌을 주는 채색이 완성되었습니다.

'초록의 나무' 박스 글씨 채색하기

이번에는 비슷한 계열의 색을 사용하여 다르면서도 하나인 것
처럼 어우러지는 채색을 해 볼게요.

1 연두, 초록, 갈색을 사용해서 나무의 느낌
을 표현할 거예요. 연한 색을 먼저 채색해
볼게요.

2 먼저 워터 브러시에 연두색을 충분히 묻
혀 준 뒤 'ㅊ, ㅗ, ㅇ, ㅁ'을 칠합니다.

3 다음으로 초록색을 사용해서 'ㄹ, ㅣ, ㄴ'
을 칠합니다.

4 마지막으로 남은 부분은 나뭇가지의 느낌
인 갈색으로 칠합니다.

'새콤달콤 맛있는' 박스 글씨 채색하기

이번에는 여러 가지 색으로 채색할 거예요. 패턴 없이 채색하면서 인접한 박스 글씨와 색이 겹치지는 않지만, 완성되었을 때 알록달록한 느낌이 나도록 표현해 볼 거예요.

1 '새콤달콤 맛있는' 박스 글씨를 칠해 볼게요.

2 먼저 코랄색을 조색하여 'ㅅ, ㄹ, ㅆ'을 칠해 주세요.

3 붓을 세척한 뒤 주황색으로 'ㅋ, ㅏ, ㄴ'을 칠해 주세요.

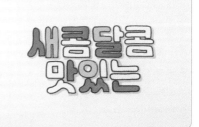

4 마찬가지로 노란색을 붓에 듬뿍 묻힌 뒤 'ㅐ, ㄷ, ㅇ'을 칠해 주세요.

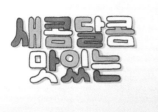

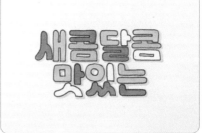

5 연두색으로 'ㅁ, ㅗ, ㄴ'을 칠해 주세요. 전체적으로 밝은 느낌이기 때문에 어둡게 느껴지는 초록보다는 연두색이 좋아요.

6 붓을 잘 세척해 주어야 색이 탁해지지 않아요. 하늘색으로 'ㅗ, ㅋ, ㅁ, ㅡ'를 칠해 주세요.

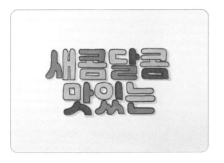

7 마지막으로 보라색으로 'ㅏ, ㅁ, ㅅ, ㅣ'를 칠해 주세요. 알록달록하면서 박스 글씨와 잘 어울리는 느낌의 채색 완성입니다.

이번에는 그라데이션으로 채색하는 방법을 알아봅시다. 두 가지 이상의 색을 칠할 때 그 경계가 부드러워지면서 위화감이 없도록 만드는 것이 이번 채색 방법의 포인트예요.

간단하게 그라데이션하는 방법 배워 보기

본격적으로 그라데이션 채색을 하기 전에 기초적인 부분을 먼저 알아볼게요. 이것만 알면 그라데이션 채색에 대한 이해는 충분해요. 그라데이션 채색의 핵심 포인트는 채색된 두 가지 색의 경계를 붓으로 풀어 주는 것입니다. 여기 직사각형 도형에 코랄색과 노란색으로 그라데이션 채색을 한 번 해 볼게요.

1 코랄색을 직사각형의 1/2만큼 채색해 줍니다.

2 노란색을 남은 직사각형의 공간에 채색해 줍니다.

3 붓을 깨끗하게 세척하고 물기를 제거한 다음 코랄색과 노란색의 경계를 톡톡톡 두드려 줍니다.

4 두 가지 색의 경계가 풀어지면서 자연스러운 그라데이션 효과가 표현됩니다.

두 가지 색으로 그라데이션 채색

그라데이션을 표현하기 위해서는 최소 두 가지의 색이 필요해요. 이번에는 두 가지 색을 사용해서 가장 기본적인 채색을 해 봅시다. 색의 가짓수가 적어 어렵지 않게 표현할 수 있어요.

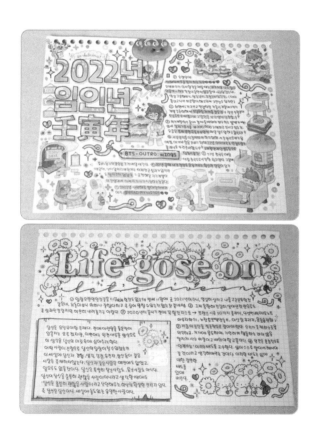

'옥수수 맛' 박스 글씨로 그라데이션 채색 연습하기

1 '옥수수 맛' 박스 글씨를 노랑과 연두, 두 가지 색으로 위아래 절반을 나누어 그라데이션으로 칠해 줄게요.

2 박스 글씨의 1/2 중에서 윗부분을 노란색으로 칠해 주세요.

3 박스 글씨의 아랫부분을 연두색으로 칠해 주세요. 이때 경계를 지켜 가면서 칠하는 것보다 노란색 위로 살짝 겹쳐서 자유롭게 칠해도 좋아요.

4 붓을 깨끗하게 세척하고 물기가 과하다면 살짝 닦아 주세요. 노란색과 연두색 사이를 붓으로 톡톡톡 터치하면서 색을 풀어 주세요. 옥수수의 색감을 담은 두 가지 색으로 그라데이션 채색이 완성되었어요.

'복숭아 맛' 박스 글씨로 그라데이션 채색 연습하기

이번에는 '복숭아 맛' 박스 글씨에 복숭아 느낌을 담은 색으로 그라데이션을 표현해 볼게요.

1 '복숭아 맛' 박스 글씨를 연분홍과 다홍 두 가지 색을 사용하여 절반을 나누어 그라데이션으로 칠해 줄게요.

2 박스 글씨의 윗부분을 연분홍색으로 칠해 주세요.

3 박스 글씨의 아랫부분을 다홍색으로 칠해 주세요. 색의 경계를 살짝 침범하듯 덮어 가면서 칠해 주세요.

4 다홍색과 연분홍 사이를 붓으로 톡톡톡 터치하면서 색을 풀어 주세요. 그라데이션 채색이 완성되었습니다.

세 가지 색으로 그라데이션 채색

세 가지 색으로 그라데이션 채색을 해 볼 거예요. 색의 경계를 잘 풀어 주기만 한다면 그라데이션 채색은 이미 전문가예요.

대신 두 가지 색으로 채색했을 때는 대각선이나 일자 모양으로 색의 경계를 두었다면, 이번에는 다양한 방법으로 색의 경계를 두는 연습을 해 볼게요.

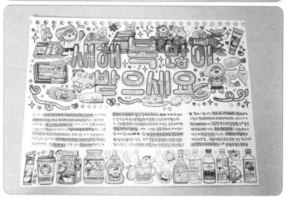

'오늘의 할 일' 박스 글씨로 그라데이션 채색 연습하기

이번 채색은 한 글자에 세 가지 색을 담아 볼 거예요. 한 글자를 세 가지 구역으로 둥글게 나눈 다음 칠할 거예요.

1 '오늘의 할 일' 박스 글씨를 코랄, 연노랑, 연보라 세 가지 색으로 그라데이션 채색을 해 볼게요.

2 먼저 코랄색을 칠해 줄게요.

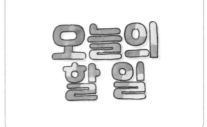

3 연보라색 구역을 칠해 줄게요. 칠할 때는 조색을 넉넉하게 하여 한 번에 칠해 주는 것을 잊지 마세요!

4 마지막으로 남은 구역은 연노란색으로 칠해 주세요.

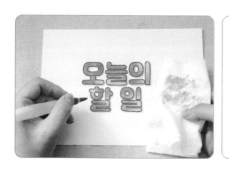

5 세척한 붓으로 톡톡톡 가볍게 두드려 주
면서 경계를 풀어 주세요.

6 한 글자 안에 세 가지 색으로 표현한 그라
데이션 채색 완성입니다.

tip
색의 경계를 풀어 주는 과정에서 붓에
물감이 묻어나는데, 경계를 풀어 줄 때
마다 붓에 묻은 색을 휴지로 닦아 주
세요. 이 과정을 생략하면 색의 경계에
오묘한 색이 섞여서 탁해질 수 있어요.
꼭 붓의 상태를 확인하면서 다른 색이
묻지는 않았는지 확인해 주세요.

'쉬어가도 돼' 박스 글씨로 그라데이션 채색 연습하기

이번에는 한 글자 안에 여러 색을 넣는 것이 아니라 박스 글씨
를 두고 전체적으로 경계를 나눠 볼게요.

1 글자에 제한을 받지 않고 경계를 넘나들
면서 구역을 나눠 줍니다.

2 하늘색, 민트색, 보라색의 순서대로 정해
놓은 구역을 칠해 주세요. 한 가지 색의
채색이 완전히 끝난 후 다음 채색을 해야
색이 균일하게 표현됩니다.

3 풀어야 할 경계를 꼼꼼하게 살펴 가며 색
의 경계를 풀어 주세요.

4 박스 글씨 전체를 경계로 잡으면 규칙적
이지 않고 컬러풀한 느낌을 표현할 수 있
어요.

무지개 그라데이션 채색

이번에는 여러 가지 색을 사용해서 무지개 느낌의 그라데이션 채색을 알아볼 거예요. 사용하는 색이 많으면 그만큼 시간과 단계도 많아질 수밖에 없어요.

하지만 그라데이션하는 방법은 똑같다는 점 그리고 완성하면 정말 예쁘기 때문에 꼭 다꾸에 시도해 보길 바랍니다.

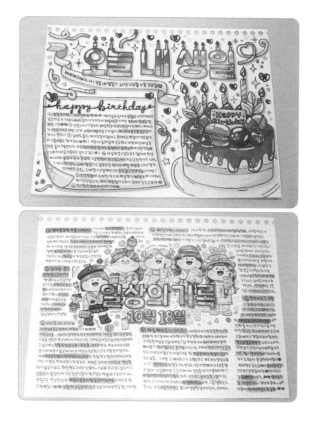

'RAINBOW' 박스 글씨로 그라데이션 채색 연습하기

1 박스 글씨를 준비하고 채색할 구역을 나누어 줍니다.

2 하나의 색에 집중하면서 꼼꼼하게 칠해 주세요. 색의 순서대로 채색하면 무지개 순서로 인접해 있는 색들은 미세하게 섞여도 혼탁해질 염려가 적어요.

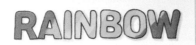

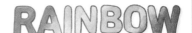

3 여러 가지 색으로 그라데이션을 표현할 때는 처음 칠한 색이 바짝 마르기 때문에 빠르게 칠해 주는 것이 좋아요.

4 무지개를 담은 'RAINBOW' 박스 글씨 그라데이션 채색이 완성되었어요.

'일상의 기록' 박스 글씨로 그라데이션 채색 연습하기

'RAINBOW' 박스 글씨는 일렬로 그라데이션을 표현했다면 이 번에는 경계를 다양하게 두어 무지개 느낌으로 칠해 볼게요.

1 이번에는 여섯 가지 색을 사용해서 무지 개 그라데이션 채색을 해 줄게요.

2 나누어 놓은 구역을 채색해 주세요. 마찬 가지로 한 색의 채색이 다 끝나면 다음 색 으로 차근차근 넘어가 주세요.

3 색의 사이사이 경계를 톡톡 풀어 주면 두 번째 무지개 그라데이션 채색 완성입니다. 일렬로 채색한 무지개 그라데이션은 단정한 느낌이라면, 경계를 곡선으로 나눠 채색 한 무지개 그라데이션은 귀엽고 몽글몽글한 느낌을 주는 것 같아요. 마음에 드는 방 법으로 채워 보세요.

채색한 박스 글씨는 그대로 두어도 매력 있지만 한 가지를 더 추가해서 생기 있고 반짝이는 느낌을 그려 줄 거예요. 바로 블링 블링한 젤리 효과예요.

마치 동글동글한 젤리에 윤기가 흐르는 느낌처럼 보이죠? 젤리 효과를 그려 주어 입체감을 한층 더 살리고, 귀여운 느낌의 다꾸를 만들 수 있어요.

준비하기

젤리 효과를 표현하기 위해 필요한 준비물은 흰색 물감, 흰색 펜, 워터 브러시입니다.

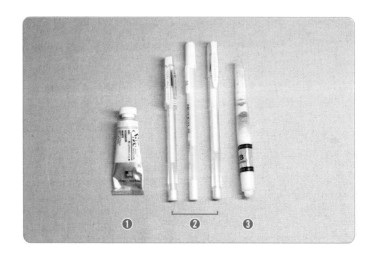

❶ 흰색 물감

가장 기본이자 필수적으로 준비해야 할 재료예요. 흰색의 느낌을 얹어 주듯이 표현해야 하기 때문에 다른 수채화 물감보다 쓰는 속도가 빨라요. 평균적인 다꾸 수채화에 쓰는 물감 양보다 더 많이 필요해요.

❷ 흰색 펜

흰색 물감 작업을 한 뒤에 좀 더 둥글고 세밀한 작업을 하기 위한 용도로 쓰여요. 여러 가지 모양을 그려 주는 데도 사용합니다.

❸ 워터 브러시(붓)

젤리 효과를 넣기 위한 워터 브러시(붓)는 채색할 때의 붓보다 살짝 작은 붓이 좋아요. 시중에 나와 있는 워터 브러시 사이즈로 S가 적당해요. 흰색 물감은 다른 색과 섞이면 금세 티가 나기 때문에 저는 따로 흰색 전용 붓을 쓰고 있어요. 젤리 효과 넣는 작업을 하다 보면 흰색 물감이 붓의 모 사이사이에 깊게 들어가서 세척하기에 번거롭기도 해요. 그래서 채색 용도의 붓 하나, 젤리 효과용 붓 하나를 두는 것을 추천합니다.

젤리 효과를 위해 알아 두면 좋은 세 가지

본격적으로 젤리 효과를 그리기 전에 알아 두면 좋을 기본적인
내용을 알아봅시다.

❶ 젤리 효과에 필요한 물감의 농도

젤리 효과를 그릴 때는 이전의 박스 글씨에 했던 수채화 채색보
다는 좀 더 농도가 되직해야 해요. 비유를 하자면 흰색 물감의 농
도는 초콜릿을 녹였을 때의 꾸덕꾸덕함과 비슷해야 해요.

꾸덕하게 한 번 칠했을 때
비치지 않음

묽게 한 번 칠했을 때
계속 덧칠하면 종이 때가 나옴.
연하고 젤리 효과가 미미함

물을 많이 섞으면 수채화 채색이 된 박스 글씨 위에서 티가 나
지 않고 바로 스며들어요. 이러한 작업을 계속 진행하면 종이는
울게 되고, 흰색은 미세하게 보일 거예요.

집에서 직접 농도를 테스트해 볼 수 있는 방법이 있어요. 수채화 채색 묽기의 흰색 물감과 젤리 효과에 필요한 묽기의 흰색 물감의 차이를 손등에 그어서 비교해 볼 거예요.

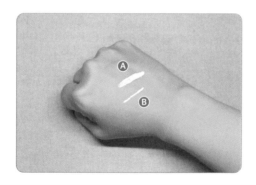

Ⓐ **꾸덕하게 한 번 칠한 경우**
붓으로 그은 자리에 그대로 흰색이 남음

Ⓑ **묽게 한 번 칠한 경우**
붓으로 칠하면 안쪽으로 모임

수채화 채색의 농도는 스며들면서 퍼지는 느낌이라면 젤리 효과의 농도는 꾸덕꾸덕하면서 퍼지지 않고 얹혀 있는 느낌이에요. 글로만 읽었을 때는 이해하기가 어려워요. 손등이나 종이에 한 번 연습해 보면서 묽기의 차이를 느껴 보세요.

❷ 젤리 효과를 그려 주는 곳

젤리 효과는 포인트가 되도록 적당히 그려 주는 것이 좋아요. 너무 많이 그리면 지저분해 보일 수도 있고 반면에 너무 적게 그리면 오히려 밋밋하게 표현될 수도 있어요. 박스 글씨의 글자 끝부분, 글자가 꺾이는 부분, 곡선의 일부분에 넣어 주면 젤리 효과가 가장 깔끔합니다.

○ 글자의 끝부분

글자의 끝부분이 젤리 효과를 그려 주면 좋은 첫 번째 포인트예요.

○ 글자가 꺾이는 부분

글자의 꺾이는 부분도 젤리 효과를 그려 주기 좋아요. 특히 한글의 ㄹ, ㅁ, ㅂ이나 영문의 E, F, L 등과 같이 자음의 꺾인 부분이 포인트가 돼요.

○ 곡선의 일부분

마지막으로 표현하기 좋은 부분은 곡선이 있는 글자예요. 한글의 ㅇ이나 ㅎ, 영어의 C, G, O 등과 같은 곡선이 있는 곳은 젤리 효과가 가장 잘 어울리는 곳이라고 할 수 있어요.

❸ 흰색 물감은 단독 사용하기

물감의 발색을 위해서 팔레트에 묻혀서 사용해야 해요. 하지만 젤리 효과를 위한 흰색 물감을 사용할 때는 한 가지를 주의해야 해요. 다른 색과 섞이지 않고 단독으로 사용하는 것입니다. 제일 좋은 방법은 고체로 굳은 흰색 물감의 바로 위에서 붓으로 개어 사용하는 거예요. 팔레트를 사용할 때는 주변 색에 닿지 않도록 주의해 주세요.

젤리 효과를 쓸 때 흰색 물감은 농도가 좀 더 되직해야 하기 때문에 고체화가 된 흰색 물감 위에서 바로 붓에 물감을 묻혀 주는 것이 더 편합니다.

팔레트에 흰색 물감을 풀어서 사용해도 되지만 시간과 동작이 많이 소요되기도 하고, 주변의 색과 섞여 온전한 흰색이 아닌 다른 색과 함께 오염될 수 있어요. 고체 흰색 물감 위에 물방울을 떨어뜨려 그 위에서 바로 풀어서 사용하세요.

젤리 효과 그리기

이제부터 젤리 효과를 그리는 방법에 대해서 알아볼게요. 흰색 물감의 농도와 그려 줄 위치에 선만 그어 주면 됩니다.

'LOVE YOURSELF' 박스 글씨에 젤리 효과 그리기

1 젤리 효과를 연습하기 위한 수채화 채색의 박스 글씨를 준비해 주세요. 적은 양의 물로 흰색 물감을 개어 농도를 되직하게 만들어 줍니다.

2 채색이 끝나 잘 마른 완성된 박스 글씨에 젤리 효과 줄 곳을 체크해 주세요.

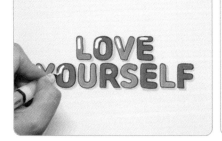

3 깔끔하고 심플한 느낌을 주기 위해 한 글
 자당 한 개씩 젤리 효과를 줄게요. 젤리
 효과를 그릴 때는 손에 힘을 주고 집중해
 서 그려 주세요.

4 심플하고 깔끔한 박스 글씨에 젤리 효과
 를 그렸어요.

'아이스크림' 박스 글씨에 젤리 효과 그리기

이번에는 흰색 펜을 사용해서 좀 더 반짝이는 느낌을 주는 귀여 운 도형을 함께 그려 볼게요.

1 아이스크림 느낌을 담아 그라데이션 채색 한 박스 글씨를 준비했어요.

2 '아이스크림' 중에 둥근 곡선이 있는 부분 을 잘 살려서 흰색 물감으로 젤리 효과를 그려 줄게요. 곡선에 유의하여 일정하게 흰색 선을 그어 주세요.

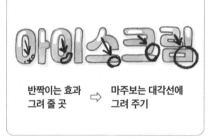

반짝이는 효과 ⇨ 마주보는 대각선에
그려 줄 곳 그려 주기

3 흰색 물감이 그려진 마주보는 대각선 부 분에 흰색 펜으로 반짝이는 효과를 그려 줄게요.

4 흰색 펜으로 반짝이는 효과(반짝임, 동그 라미, 세모, 네모, 점 등)를 그려 줍니다.

5 흰색 물감과 펜을 함께 사용해서 젤리 효과를 그려 보았어요. 그 외에도 하트나 별 등의 다양한 모양을 응용해서 그려 볼 수 있어요.

tip

하트나 별을 너무 많이 그리면 조잡해 보일 수 있고, 가독성이 떨어질 수 있어요. 그래서 3~4개 정도의 모양을 한 공간에 그려 주세요. 글자에 맞게 적당히 그리는 것이 중요해요.

'별이 빛나는 밤' 박스 글씨에 젤리 효과 그리기

흰색 물감과 흰색 펜을 동시에 이용해서 '별이 빛나는 밤' 박스 글씨에 어울리는 별과 달, 별자리 등을 그려서 밤하늘의 별이 떠 있는 분위기를 살려 볼게요.

1 밤하늘의 느낌을 살려 채색한 박스 글씨를 준비해 줄게요.

2 흰색 물감으로 글씨의 모서리 위주로 젤리 효과를 그려 주세요.

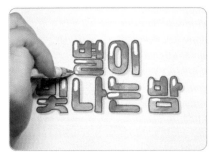

3 박스 글씨의 비어 있는 부분에 달과 별을 그려 줄게요.

4 긴 막대 혹은 곡선의 부분에 별자리를 그려 줄게요.

5 밤하늘에 반짝이는 별과 같은 느낌으로
 젤리 효과 주기 완성입니다. 달과 별이 덩
 그러니 있으면 조금 허전한 느낌이 들어
 서 근처에 작은 모양들로 꾸며 줄게요.

다꾸에 가장 어울리는 색을 고르기

수채화로 다꾸를 채색할 때 가끔씩 색 조합이 쉽게 떠오르지 않을 때가 있어요. 일부분이나 한 장의 다꾸에 조화롭게 색을 칠하고 싶지만 '조화롭다'는 단어만으로 색을 선뜻 고르기는 쉽지 않아요.

전체적으로 조화로워 보일 수 있는 색을 고르는 방법은 바로 사용할 스티커로 먼저 인스 레이어드를 한 뒤 스티커에 가장 많이 쓰인 색을 고르는 것입니다.

박스 글씨의 밑 준비를 끝내고 그 다음으로 인스 레이어드를 진행하면서 고르는 인스의 색을 잘 봐 주세요.

인스에 쓰이는 색이 각각의 디자인마다 굉장히 달라요. 하지만 반복적으로 쓰이는 색이 2~3가지 이상 있습니다. 많이 쓰인 색 중에서 고르고 싶은 색을 선택하면 됩니다.

수채화 다꾸로 꾸며 보기

수채화 다꾸에 대해 알아보기

다이어리에는 오늘 어떤 하루였는지 회상하며 적는 기록과 감명 깊게 본 책, 자주 듣는 음악, 좋아하는 영화와 뮤지컬 등 각자가 좋아하는 분야를 의미 있게 기록하곤 하죠. 주어진 공간 안에 글자로 담백하게 채워 나가는 것도 좋지만, 이번에 수채화 다꾸 기법을 활용해서 일상의 주제들을 컬러풀하게 한 페이지 안에 꾸며 볼 거예요.

이번에는 수채화 다꾸의 여러 가지 매력을 소개할게요.

❶ 내가 원하는 속지로 다양한 다꾸가 가능해요

그날그날 같은 주제, 같은 속지로 다꾸를 하다 보면 반복적인 포맷이 살짝 지루하게 느껴질 때 나만의 속지를 만들어 특별한 다꾸를 할 수 있어요.

❷ 박스 글씨만으로도 포인트를 줄 수 있어요

완성된 다꾸를 한 장씩 넘겨볼 때 이날은 무슨 일이 있었는지 유심히 살펴보게 되죠. 그럴 때 한눈에 포인트가 되는 박스 글씨를 일기 한편에 넣으면 그날의 주제가 살아 있는 다꾸가 돼요.

❸ 다꾸 재료에 쓰는 비용이 적어요

앞서 박스 글씨 채색 파트에서 말했듯이 수채화 다꾸에 필요한 주재료는 오랫동안 사용할 수 있어요. 그래서 수채화 다꾸를 하는 방법만 익혀 놓으면 꾸준하게 응용 가능한 다꾸 방법이에요.

다꾸를 위한 예쁜 손그림

박스 글씨와 손그림 등 주변에 그려 주면 한층 더 빛나고 귀여워지는 작은 손그림 그리는 빙법을 소개하겠습니다. 손그림은 내 손으로 그리는 다꾸 스티커와 같아요. 다꾸의 여백에 옹기종기 채워 주고 칠까지 해 주면 스티커에 버금가는 다꾸를 완성할 수 있어요.

반짝이는 모양

제가 가장 즐겨 그리고 애정하는 손그림 중 하나입니다. 반짝반짝함이 가장 잘 표현되며, 노란색을 칠해 주면 별처럼 반짝이는 느낌을 살릴 수 있어요.

1 휘어지는 곡선 모양 두 번 그리기
2 좌우 반전된 모양 그리기
3 채색하기

tip

부드러운 곡선의 반짝이는 모양을 그렸다면 각이 진 반짝이는 모양도 그려 보세요. 뾰족한 부분에 작은 선을 그려 주면 반짝이는 느낌을 더욱더 살릴 수 있어요.

별과 하트

귀여운 별과 하트 모양을 그려 볼게요. 이
때 포인트는 동글동글한 느낌으로 그리는 것
이에요. 여러 번 연습하면 한 붓 그리기처럼
한 번에 별과 하트를 그릴 수 있어요.

별 그리기

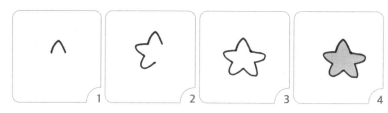

1 별의 중심이 될 둥근 각을 그려 주세요.
2 바로 이어서 둥근 각을 두 번 더 그려 주세요.
3 2의 좌우 반전된 형태로 두 번 더 그려 주세요.
4 그림의 안쪽을 노란색으로 칠합니다.

tip

별 그림을 연습해 보았다면 별자리 그림도 그릴
수 있어요. 별과 반짝이는 모양, 선을 활용해서
나만의 별자리를 그려 보세요.

하트 그리기

1 하트의 반쪽을 그려 주세요.
2 남은 하트의 반쪽을 그려 주세요. 이때 하트의 꼭지는 각지지
 않도록 둥글게 그립니다.
3 그림을 칠해 주면 완성입니다.

tip

간단하고 따라 그리기 쉬울 뿐만 아니라 가장 유용한 손그림이에요. 십자, 점, 네
모, 세모, 동그라미, 별표 등이 있어요.

컨페티

컨페티는 폭죽이 터질 때 날아가는 종이의 모양이에요. 길이를 늘이거나 좌우 반전된 형태, 꼬불꼬불한 형태 등의 다양한 모양으로 활용할 수 있어요.

1 길고 큼직한 6을 그려 주세요.
2 박스 글씨를 만든다고 생각하면서 6을 따라 그려 주세요. 이때 ① 과 ②의 선 간격을 일정하게 유지하며 ③을 그려야 반듯하게 그려 져요.
3 6의 중간 지점에 맞춰서 남은 컨페티 부분을 그려 주세요.
4 채색 후 꾸며 주면 컨페티 그리기 완성입니다.

나뭇잎

흡날리는 느낌을 주는 나뭇잎을 그
려 볼게요. 원하는 길이를 조절하며
다양하게 응용할 수 있어요.

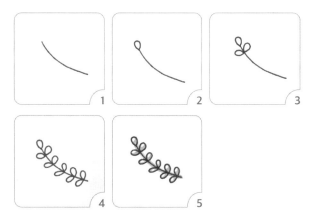

1 부드럽게 휘어지는 선을 그려 주세요.
2 선의 끝부분에 잎사귀 하나를 그려 주세요.
3 첫 잎사귀에서 약간 떨어진 곳에 대칭을 맞춰 잎사귀 두 장을
 그려 주세요.
4 간격을 맞춰 가며 3에 그렸던 잎사귀들을 그려 줍니다.
5 푸릇한 느낌이 들도록 초록색으로 잎사귀를 채색해 줍니다.

오늘의 날짜로 다꾸하기

수채화 다꾸를 할 때 그날의 주제가 될 박스 글씨가 처음이라 익숙하지 않다면
가장 무난하고 보기에도 예쁜 날짜를 박스 글씨로 만들어 다꾸를 해 보세요.

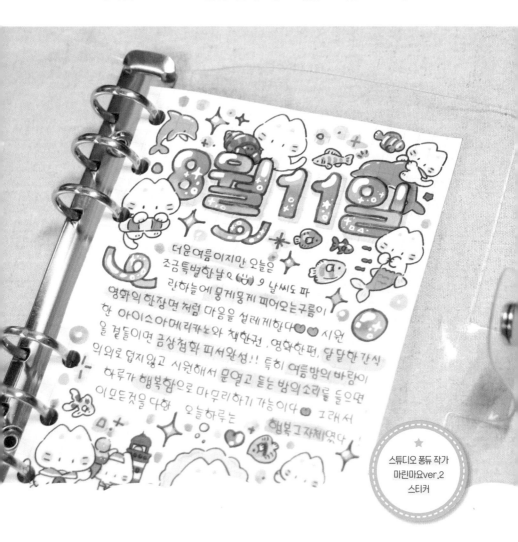

174

1 A6 그리드 속지 위에 오늘의 날짜를 박스 글씨로 작업해 주세요. 프린트를 하고 가위로 외곽선을 따라 잘라 주세요.

2 그리고 박스 글씨의 외곽선을 펜으로 따라 그려 주세요. 회색 하이라이터로 그림자 효과를 주면 입체감이 돋보여요.

3 스티커를 붙이기 전에 어디에 붙이면 좋을지 먼저 구상해 줍니다. 박스 글씨의 주변과 속지의 하단 부분에 인스 레이어드를 합니다.

4 스티커 사이와 작은 여백에 앞에서 배웠던 손그림을 그려 주세요. (168쪽 참고)

5 그리드의 선을 따라 빈 공간에 기록하고
싶었던 일들을 써 주세요.

6 이제 박스 글씨에 수채화 채색을 해 주세
요. 다꾸의 색감이 조화로워 보이기 위해
서는 색깔의 선택이 중요해요. 가장 잘 어
울리는 색을 고르는 방법은 인스 레이어
드에 사용했던 스티커의 색상이에요.

7 여기에 가장 많이 사용된 하늘색, 파란색,
노란색을 사용해서 채색을 해 보겠습니다.
이 외에도 주황색, 초록색, 핑크색을 선택
할 수 있어요. 자유롭게 선택하세요.

8 색의 경계를 자연스럽게 풀어 주면서 그
라데이션 효과를 표현해 주세요.

9 일기의 포인트가 되는 부분에 수채화 물
감으로 밑줄을 그어 주세요. 다꾸의 색감
이 전체적으로 돋보여요. 이때 붓에 머금
은 물기가 많으면 펜이 번질 수 있으니 물
조절에 유의해 주세요.

10 채색한 수채화의 표면을 손으로 만져 봤
을 때 빳빳하게 잘 말라 있다면 젤리 효
과를 그려 주세요. 완벽하게 마른 다음
에 채색해야 색이 번지지 않고 깔끔하게
그려져요. 흰색 펜을 이용해 작은 손그
림도 그려 주세요.

11 타공기로 다이어리에 맞게 구멍을 뚫어
주면 완성입니다.

나의 MBTI 다꾸하기

일상을 기록하는 것도 좋지만 나의 성격이나 특징을 다꾸에 담아 보는 것도 좋아요.
이번에는 본인의 MBTI를 나이어리의 한 페이지로 꾸며 볼게요.

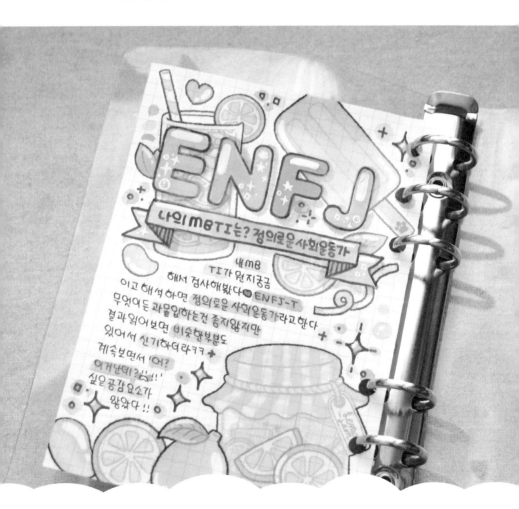

1 자신의 MBTI를 담은 A6 사이즈의 다꾸
 속지를 만들어 주세요. 박스 글씨의 외곽
 선을 펜으로 따라 그려 주세요.

2 박스 글씨의 아랫부분에 긴 직사각형을
 그려 주세요. 직사각형의 양쪽 끝부분에
 삼각형을 그려 주세요.

tip
박스 글씨 밑에 풀어진 리본을 그릴 거
예요. 리본의 빈 공간에 오늘의 날짜 등
을 써 주면 귀여운 포인트가 돼요. 어렵
지 않으니 차근차근 따라 해 보세요.

3 양쪽 끝부분에 V자로 잘라진 리본 모양을
 그려 주세요. 앞서 그린 삼각형에 촘촘하
 게 선을 그어 주세요. 어두운 음영 효과를
 줄 수 있습니다.

4 입체적으로 회색 하이라이터를 이용해
 그림자를 그려 주세요.

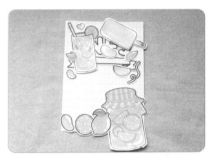

5 스티커를 붙이기 전 스티커의 위치를 구
상하며 배치해 주세요.

6 박스 글씨와 속지의 외곽 부분을 중심으
로 인스 레이어드를 해 줄게요.

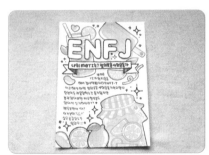

7 주변 여백을 손그림으로 채우고 일기를
써 주세요.

8 이번에는 네 가지 색을 골라 알록달록한
스티커의 색에 맞춰 채색을 해 주세요.

9 흰색 물감과 흰색 펜을 사용해 박스 글씨
 를 꾸며 주세요.

10 다이어리에 맞게 구멍을 뚫고 끼워 주세
 요. 나만의 MBTI 다꾸 완성입니다.

LIFE GOES ON 일상 다꾸하기

이번에는 파스텔 색감들로 구성된 다꾸예요.
은은한 색과 스티거의 조회로 일상을 담아 볼게요.

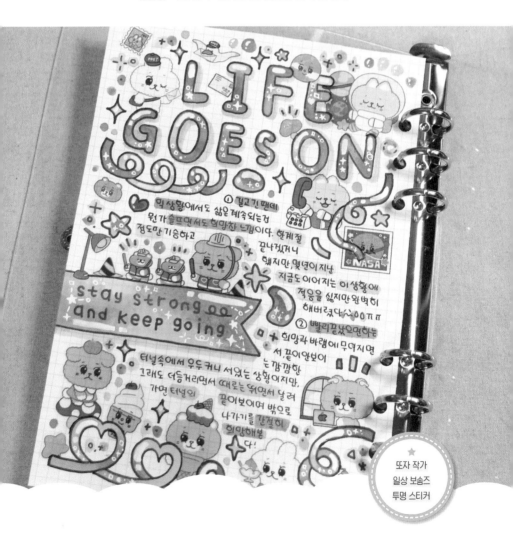

또자 작가
일상 보솜즈
투명 스티커

1 A5 사이즈의 그리드에 오늘 사용할 속지를 준비해 주세요. 속지를 선에 맞춰 잘라 주고 박스 글씨에 그림자를 넣어 밑 준비를 해 주세요.

2 중간에 쓰인 글귀 주변으로 큰 리본 테두리를 그려 주세요. 리본 테두리 밑 부분에 회색 하이라이터로 그림자를 넣어 주세요.

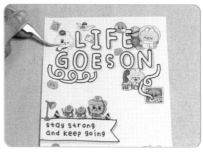

3 인스 레이어드 전에 앞에서 배운 컨페티 그림을 그려 줄게요. (172쪽 참고)

4 박스 글씨와 컨페티 손그림을 활용하여 인스 레이어드를 해 주세요.

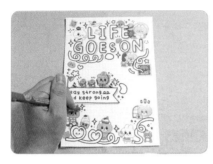

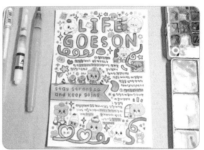

5 비어 있는 곳을 위주로 작은 손그림을 그려 주세요.

6 일기를 채운 다꾸에 그라데이션 채색을 합니다. 스티커에 자주 사용된 색감을 위주로 선택해서 채색을 해 주세요.

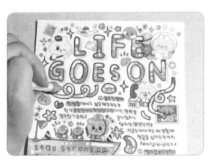

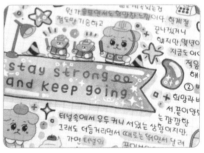

7 흰색 물감과 펜으로 반짝이는 느낌을 살려 꾸며 주세요.

8 공간이 넓은 리본 테두리 사이에는 앞에서 배웠던 별자리 그림을 넣어 주세요. (170쪽 참고)

9 LIFE GOES ON 일상 다꾸 완성입니다.

인생 영화 손그림 다꾸하기

이번에는 그림을 그려서 다꾸 한 장을 채워 보겠습니다. 내 인생에서
감명 깊게 봤던 영화를 기록으로 남긴다면 좋았던 기억은 배가 될 거예요.

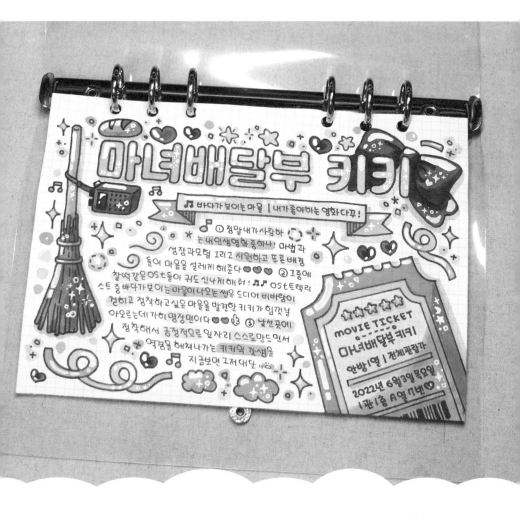

1 가로로 속지를 디자인하여 프린트해 주세요. 검정색 펜과 회색 하이라이터를 사용해서 박스 글씨를 완성합니다.

2 영화 속의 상징적인 물건들을 그려 볼 거예요. 먼저 〈마녀 배달부 키키〉 속에 나온 빗자루를 왼쪽 여백 부분에 스케치해 주세요. 검정색 펜으로 선을 뚜렷하게 그려 준 뒤 연필 스케치를 꼼꼼하게 지워 주세요.

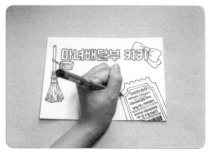

3 두 번째로 오른쪽 여백에 키키의 리본을 그려 줄게요. 검정색 펜으로 스케치한 선을 따라 그려 주세요. 박스 글씨의 뒤편에 리본을 그릴 때는 유의하면서 그려 주세요.

4 오른쪽 하단 모서리의 영화 티켓은 살짝 비스듬하게 그리고, 티켓의 내부에는 별점, 영화 이름, 날짜, 바코드 등도 함께 스케치해 주세요. 마찬가지로 검정색 펜으로 영화 티켓의 선을 그리고 연필 스케치를 지워 주세요.

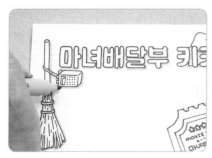

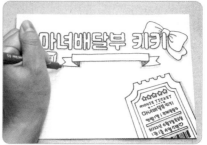

5 세 가지의 그림을 완성했다면 그림자를
그려서 입체감을 살려 주세요.

6 박스 글씨 아래에 리본 그림을 그려 주세
요. 마무리로 그림자도 넣어 주세요.

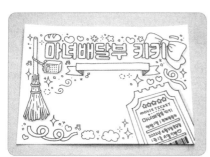

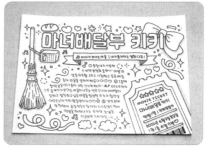

7 박스 글씨와 손그림 주변 여백을 작은 손
그림으로 꾸며 주세요.

8 가운데 여백에 영화 감상평을 담은 일기
를 써 주세요.

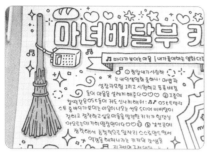

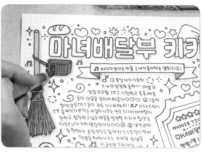

9 황토색으로 빗자루 전체를 채색하고, 진한 갈색으로 빗자루의 아랫부분을 칠해 주세요.

10 빨간색으로 빗자루 중간에 달린 라디오를 칠하고 채색을 마무리해 주세요.

11 다홍색과 빨간색을 1:1 비율로 섞어 진한 색감의 빨간색으로 리본을 꼼꼼히 칠해 주세요.

12 영화 티켓의 가운데 띠를 노란색으로 채워 주세요. 빨강과 흰색을 조합하여 만든 코랄색으로 티켓 바깥 부분을 칠합니다.

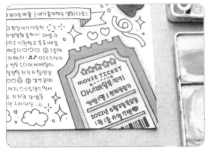

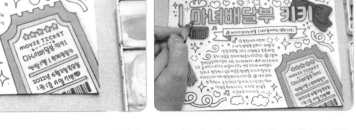

13 노란색과 흰색을 조합해서 연노란색을
 만들어 티켓의 안쪽을 칠해 주세요.

14 하늘색, 연두색, 노란색으로 박스 글씨를
 채색해 주세요.

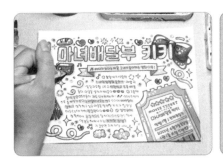

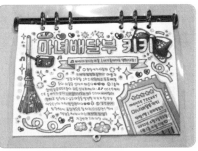

15 손그림과 밑줄 채색을 해 주세요. 마지막
 으로 흰색 물감으로 앞서 그린 그림에 반
 짝임을 표현해 주세요.

16 수채화가 완전히 마르면 구멍을 뚫어 다
 이어리에 끼워 주세요. 손그림으로만 꾸
 민 나만의 영화 다꾸 완성입니다.

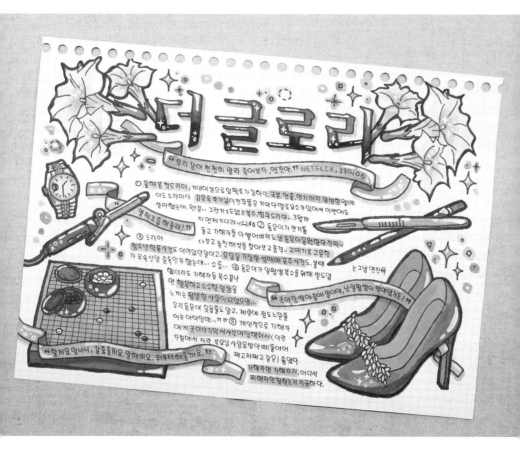

더 글로리

"우리 같이 천천히 말라 죽어보자, 연진아." NETFLIX, 230106.

① 올해 본 첫 드라마라, 기대 이상으로 임팩트가 강하다. 극본, 연출, 연기까지 완벽한 엄매 어느 드라마다 김은숙 작가님의 전작들은 거의 다 막장요소가 있어서 이번에도 설마했는데, 왠걸... 그런거 1도 없는 복수, 범죄 드라마... 3명까지 언제기다려...

열제크 좀 해줄래?

③ 드라마
청소년 학폭 사건도 어머어어연이 없고, 무릅을 가장한 성매매 표준 사전도, 발때 가 무속 신앙 중독인가 했는데... 소름... ④ 동은이가 일평생 복수를 위해 빌드업 해더라도 가해자들 복수끝나면 행복하고 소소한 일상을 느끼는 떵빵한 사람이 되었으면... 우리 동은이 웃을줄도 알고, 계면에 정도 느깔줄 아는 아이인데...ㅠㅠ ⑤ 개인적으로 가해자 에게 굳이 대거 의 서사부여임해더서서 이런 가정에서 자란 부모님 사랑 못받아 삐뚤어어 째고 째고 같이 좋았다. 가해자면 가해자지, 어디서 피해자인 척하는 거 지긋하다.

지 언제기다려... ② 동은이가 전기톱 들고 가해자들 다 썰어버려도 난 동은이응원한다 따진짜!! 다보고 놓친해석들 찾아보고 충격.. 고려티가로 고문한

는 그냥 연진아

"조아랑 배아줄에 말아어, 난 일평생어 배워았거든?"

"할게요 엄마니, 잘못 줄게요, 말해봐요, 뭐부터해줄까요.."

담을 주제가 많은 세 컷 다꾸하기

하루 동안 기억에 남는 여러 가지 일이 생긴다면 분할해서 다꾸를 할 수 있어요.
이번에는 세 가지 주제를 한 장의 다꾸에 남아 볼 거예요.

미트볼 작가
마스킹 테이프

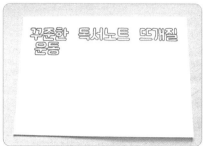

1 하루 동안 기억에 남았던 일 세 가지를 큰 주제로 박스 글씨 작업을 해 주세요. 다꾸 속지의 여백을 잘라 내고, 박스 글씨의 선을 검정색 펜으로 그려 주세요.

2 이번 다꾸는 박스 글씨에 테두리를 그려 주는 것이 포인트예요. 그리드의 선에 맞춰서 주제의 테두리를 그어 주세요. 그런 다음 박스 글씨와 테두리에 그림자 효과를 넣어 주세요.

3 이번 다꾸에서는 가장 기본적이면서 완성하면 예뻐 보이는 '색 배치'로 다꾸를 해 볼게요. 왼쪽부터 차례대로 빨간색, 주황색, 노란색의 포인트를 잡았어요.

4 3에서 미리 배치해 둔 것을 바탕으로 인스 레이어드를 해 주세요. 이전의 다꾸에 비해 붙일 스티커가 많기 때문에 차근차근 레이어드해 주세요.

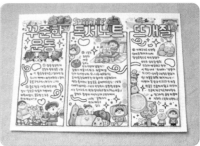

5 박스 글씨와 스티커 주변에 작은 여백 공
 간을 손그림으로 채워 주세요.

6 각각의 주제에 맞게 기록하고 싶은 이야
 기를 채워 주세요.

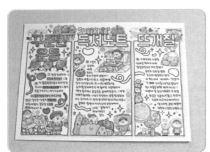
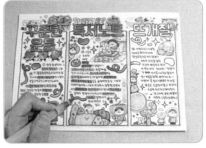

7 주제별로 붙여 준 스티커의 색상과 비슷
 하게 수채화 채색을 해 볼게요. 빨간색,
 코랄색, 연분홍색으로 그라데이션 채색을
 해 주세요. 손그림과 일기의 밑줄도 함께
 칠해 주세요.

8 주황색과 귤색, 연한 주황색을 사용해서
 두 번째 주제를 칠해 줍니다.

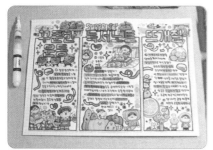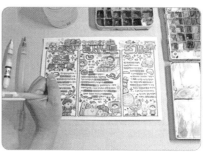

9 마지막으로 노란색과 귤색, 연두색으로 남은 세 번째 주제의 채색을 마무리합니다.

10 수채화 채색이 완전히 마르면 꾸덕꾸덕한 흰색 물감으로 포인트를 줄게요. 흰색 물감이 다 마른 다음 흰색 펜으로 디테일을 살립니다. 박스 글씨의 부분부분에 작은 손그림을 그려 주세요.

11 다꾸가 완전히 마르면 구멍을 뚫어 다이어리에 끼워 주세요. 각각의 주제가 돋보이는 한 장의 세 컷 다꾸 완성입니다.

ONLY 그림! 몽환적인 구름 다꾸하기

이번에는 펜과 수채화 물감으로만 다꾸를 해 볼 거예요.
몽환적인 느낌을 가득 넣어서 구름과 행성이 가득한 느낌을 표현해 줄 거예요.

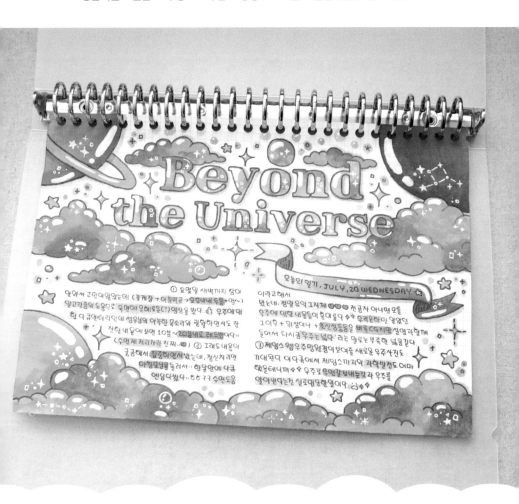

1 담고 싶은 주제를 속지에 담아 프린트해 주세요. 박스 글씨 작업도 함께 마무리하여 준비해 주세요.

2 구름 그리는 법을 응용해서 본격적으로 다꾸 속지에 구름을 자유롭게 그려 주세요.

3 속지의 모서리 부분에 둥그런 행성을 그립니다.

4 오른쪽 중간 구름의 밑 부분에 흩날리는 리본 모양을 그려 주세요.

5 스케치를 마친 그림들을 다시 펜으로 선
 명하게 그리고 펜이 다 마른 이후에 스케
 치를 깔끔하게 지워 주세요. 손그림에 회
 색 형광펜으로 음영까지 넣어 마무리해
 주세요.

6 큰 그림과 박스 글씨 사이의 허전한 부분
 을 작은 손그림으로 채워 주세요.

7 남은 공간에 일기를 써 주세요.

8 몽환적인 느낌을 위해 세 가지 색으로 그
 라데이션 채색을 할 거예요. 먼저 하늘색
 으로 일부분의 구름을 채색해 주세요.

9 그런 다음 보라색으로 구름의 일부분을 칠해 주세요.

10 구름의 남은 부분을 청록색으로 채워 주세요. 채색이 완전히 마르기 전에 색과 색의 경계를 붓으로 부드럽게 풀어 주세요.

11 모서리에 그려 놓은 행성을 차례대로 칠해 줄게요. 먼저 왼쪽 하단에 있는 구름에 가려진 행성을 노란색으로, 구름과 맞닿아 있는 부분을 주황색으로 한 번 더 칠한 뒤 색의 경계를 풀어 주세요.

12 다음으로 왼쪽 상단의 고리가 있는 행성을 주황색 계열로 칠해 주세요.

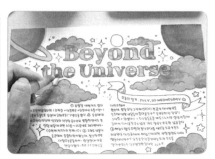

13 마지막으로 오른쪽 상단에 있는 둥근 행성을 빨간색으로 칠해 주세요. 행성의 테두리 부분은 보라색으로 칠한 다음 색의 경계를 가볍게 풀어 그라데이션으로 만들어 주세요.

14 가운데 위치한 박스 글씨에 색을 입혀 줄게요. 구름의 색과 동일하게 청록색, 파란색, 보라색으로 그라데이션 채색을 해 주세요.

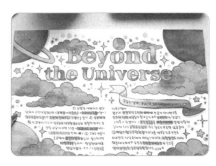

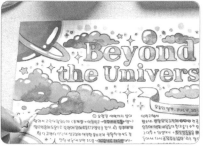

15 손그림과 일기에 밑줄까지 남아 있는 부분을 수채화로 칠해 주세요.

16 완전히 마른 수채화 다꾸에 젤리 효과를 그려 줄 거예요. 흰색 물감으로 구름 위 포인트를 그려 주세요.

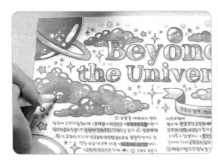 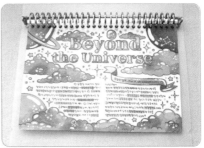

17 앞서 그려 준 반짝이는 포인트 주변에 흰 18 몽실몽실한 구름의 몽환적인 다꾸가 완
색 펜으로 작은 손그림을 그려 주세요. 성되었습니다.

구름 그리기

이번 다꾸에 그려 넣을 구름 그리는 방법을 간단하게 알아볼게요. 반원의 선만 연속해서 그리면 되기 때문에 전혀 어렵지 않아요.

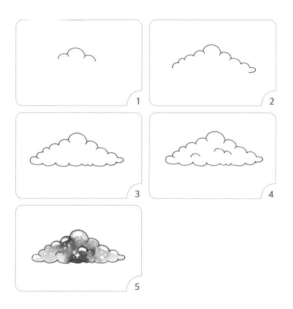

1 둥근 선을 세 번 연달아 그려 주세요.
2 이어서 왼쪽 부분에 연결해서 둥근 선을 다시 세 번 그려 주세요. 오른쪽도 마찬가지로 둥근 반원을 여러 번 그려 줄게요. 마음 가는 대로 자연스럽게 그려 주세요.
3 왼쪽 끝과 오른쪽 끝을 자연스럽게 둥글둥글 선을 그려 가며 이어 주세요.
4 구름 안쪽에 굴곡진 선을 그려서 구름의 입체감을 표현합니다.
5 그라데이션과 흰색 포인트 채색을 해 주면 구름 그리기 완성입니다.

담고 싶은 주제의 개수에 따라서 여러 컷으로 나눌 수 있어요. 원하는 구도에 맞춰서 자유롭게 주제 칸을 나눌 수 있답니다.

내가 좋아하는 분야의 모든 주제들을 다꾸로 남길 수 있다는 것이 다꾸의 가장 큰 묘미가 아닐까 싶어요. 영화, 드라마, 아이돌, 배우, 뮤지컬, 책, 웹툰 등 여러분이 즐기고 있는 소소한 취미들을 이번에 익힌 다꾸 방법으로 기록을 남겨 보세요.

일상을 기록하는 위클리 다꾸하기

먼저 일주일 동안 있었던 일들을 짧은 글로 기록해 보는
위글리 다꾸를 해 볼게요.

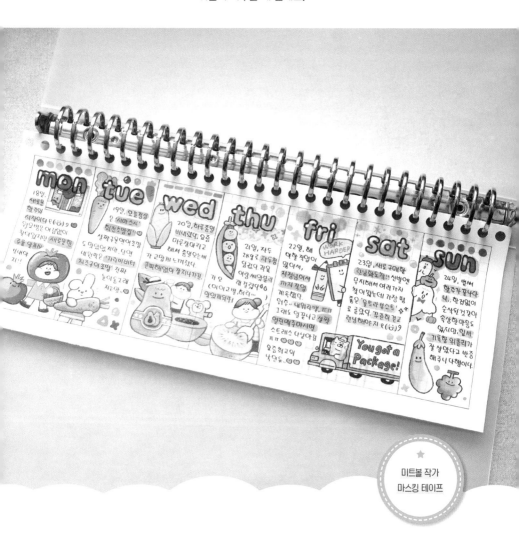

미트볼 작가
마스킹 테이프

1 첫 연습은 큼직하게 해 볼 거예요. 가로형 A4 사이즈의 위클리 속지를 준비해 주세요.

2 준비한 속지를 선에 맞게 자른 다음 박스 글씨를 그려 주세요.

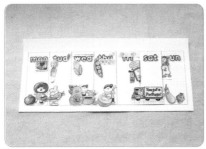

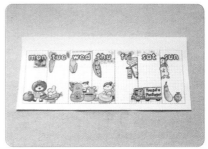

3 박스 글씨 주변 부위에 스티커를 어떻게 붙이면 좋을지 구상해 주세요. 데일리보다 위클리의 공간이 작기 때문에 스티커 1~2개 정도를 사용하는 것이 적당해요.

4 주변 외곽선을 활용해서 인스 레이어드를 해 보세요. 간단한 일직선의 틀도 인스 레이어드를 거치면 입체감이 돋보입니다.

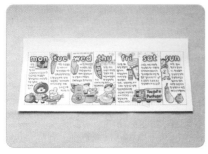

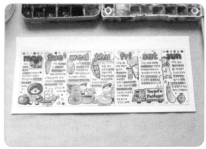

5 빈 곳에 일주일 동안 있었던 일들을 채워
　주세요.

6 박스 글씨를 단색으로 칠하고 밑줄도 함
　께 그어 주세요. 일기에 긋는 수채화 밑줄
　은 컬러풀한 느낌을 주는 효과가 있어요.

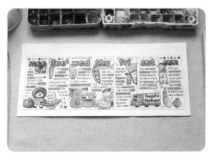

7 흰색 물감으로 요일 박스 글씨에 포인트
　를 그려 주세요.

8 한 주의 일상을 기록한 가로 위클리 다이
　어리의 완성입니다.

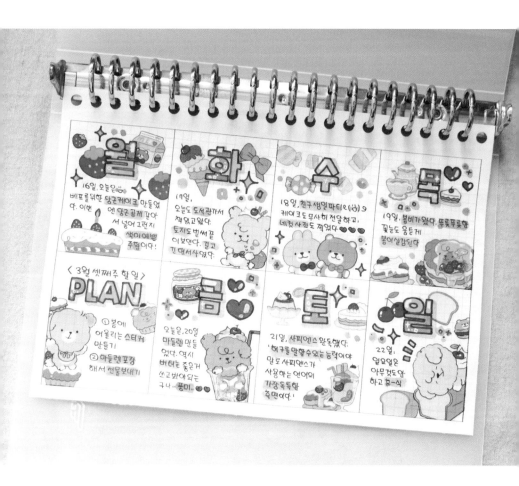

월

16일, 오늘은
베프를위한 당근케이크 만들었
다. 이번엔 당근 크게 갈아
서 넣어 그런지
색이 예뻐
주황이다!

화

17일,
오늘도 도서관가서
책읽고있다.
토지도 벌써 끝
이 보인다. 길고
긴 대서사였다.

수

18일, 친구 생일파티야(ㅎ)♡
케이크도 무사히 전달하고,
네컷 사진도 찍었다♡

목

19일, 봄비가왔다. 뜨록뜨록한
꽃눈도 움틈게
봄이실감된다

〈 3월 셋째주 할 일 〉
PLAN
① 봄에
어울리는 스터커
만들기
② 마들렌 포장
해서 선물보내기

금

오늘은, 20일
마들렌 만들
었다. 역시
버터는 좋은거
쓰고 받아되는
구나.. 풍미..♡

토

21일, 사피엔스 완독했다.
'허구를 말할수있는 능력이야
말로 사피엔스가
사용하는 언어의
가장독특한
측면이다.

일

22일,
일요일은
아무것도안
하고 휴식

한 주를 계획하는 위클리 플래너 다꾸하기

08
CHAPTER

이번에는 다가올 한주의 약속이나 목표 등 나만의 계획들을 미리 다이어리로
정리해 볼게요. 체크리스트는 스터디 플래너와 일상 플래너 등으로 활용할 수 있어요.

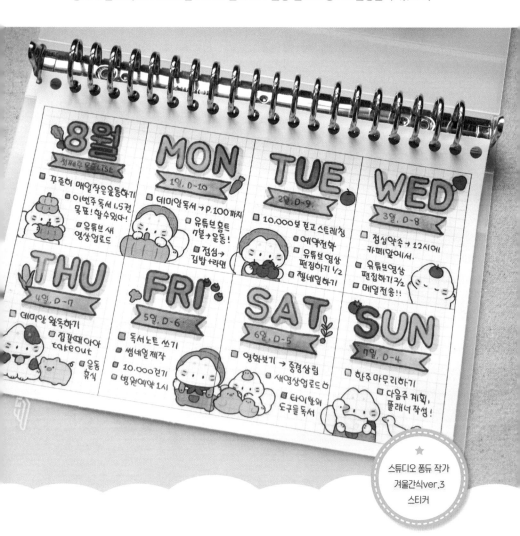

스튜디오 퐁듀 작가
겨울간식ver.3
스티커

1 가로형 위클리 속지와 다꾸에 필요한 준비물을 세팅해 주세요.

2 첫 번째 칸에는 '월'을 준비해 주세요. 그 다음부터 순서대로 '월요일'부터 '일요일'까지 박스 글씨로 넣어 주세요.

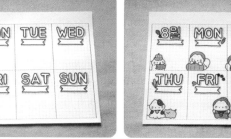

3 요일만 적어 놓으면 며칠인지 헷갈릴 수 있어요. 리본 박스를 그려서 그 안에 필요한 정보를 적습니다. 그려 넣은 리본 박스에도 회색 하이라이터로 그림자를 그려 주세요.

4 플래너의 부분부분에 적당한 크기의 스티커로 인스 레이어드를 합니다.

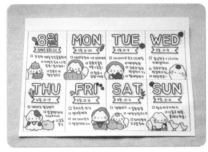

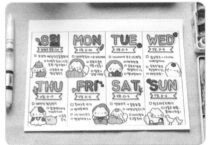

5 앞서 그려 놓은 리본 박스에 날짜와 디데이를 적어 줄게요. 그 외에도 중요한 약속이나 친구 또는 나의 생일을 적어도 좋아요.

6 박스 글씨를 한 글자씩 다른 색으로 채색해 주세요.

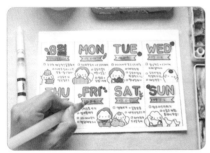

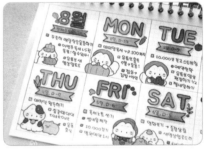

7 리본 박스를 그라데이션 방법으로 칠해 주세요.

8 한 주의 계획을 미리 세워 보는 위클리 플래너 다꾸 완성입니다.

계획을 예쁘게 체크하기

한 주의 계획을 세웠으니 하루하루 목표를 달성하는 일만 남았어요. 성취한 목표는 색깔 볼펜으로 체크하는 방법과 수채화로 채색하는 방법이 있어요.

달성한 계획의 네모는 색을 전부 채우고, 계획을 실행했지만 완성하지 못했다면 대각선으로 절반을 채워 주세요. 달성하지 못한 계획은 비워 두거나 회색으로 채색해 주세요. 그리고 한 가지 더! 글씨도 함께 수채화로 밑줄을 쭉 그어 주면 더욱더 예쁘답니다.

채읽기 - P.70까지
오늘운동 - 홈트 20분
뜨개질 1시간

채읽기 - P.70까지
오늘운동 - 홈트 20분
뜨개질 1시간

09
CHAPTER

책 필사 위클리 다꾸하기

한 주 동안 읽었던 책의 구절과 감상을 위클리 플래너에 깔끔하게 담아 볼게요.
책뿐만 아니라 좋아하는 노래 가사, 명언, 드라마나 영화 속 명대사도 좋아요.
필사하는 습관은 글쓰기 실력을 향상시키고 생각의 깊이를 더해 줍니다.

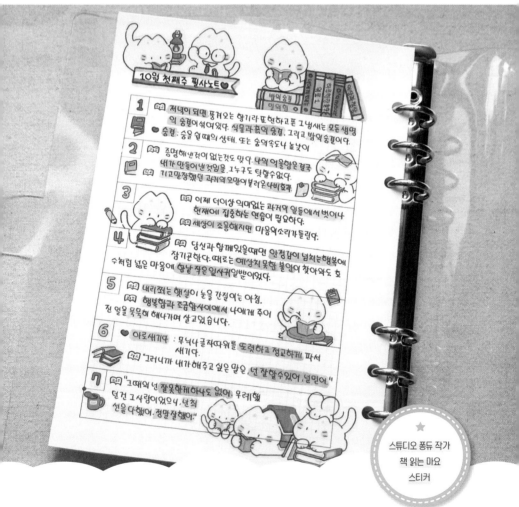

스튜디오 퐁듀 작가
책 읽는 마요
스티커

1 미리 준비된 필사를 위한 세로형 위클리 속지를 프린트해 주세요. 테두리 선에 맞게 속지를 잘라 준 다음 타공기를 이용해 구멍을 뚫어 주세요.

2 상단에 있는 리본 박스와 책 그림의 선을 펜으로 진하게 따라 그려 주세요. 그림자 효과까지 함께 그려 주세요.

3 리본 박스에는 날짜를 넣어 주세요. 책 그림의 디테일을 그려 주세요.

4 숫자 스티커를 붙여서 간편하게 위클리 다꾸를 할 수 있어요.

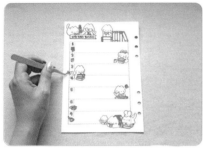

5 스티커를 잘라서 어울릴 부분에 미리 구도를 잡아 주세요. 손그림과 위클리 프레임 그리고 여백 부분을 활용하여 인스 레이어드를 해 주세요.

6 한 주 동안 기억에 남았던 구절을 필사해 주세요.

7 상단의 책에 일주일 동안 읽었던 책의 제목들을 적어 줍니다. 책의 제목 길이를 가늠해서 얇은 펜으로 간격을 맞추어 가며 제목을 써 주세요. 굳이 책이 아니더라도 필사의 출처 등을 적어도 좋아요.

8 실제 책과 비슷한 색상으로 칠해도 좋고 주변 스티커의 색상에 맞춰서 조화롭게 칠해도 좋습니다.

9 리본 박스는 깔끔하게 위, 아래에 한 줄만
 그어 채색해 주세요.

10 마음에 드는 구절이나 문구에 수채화로
 밑줄을 그려 주세요.

11 마무리된 다꾸를 다이어리에 끼워 넣으
 면 필사 다꾸 완성입니다.

먼슬리 플래너 다꾸하기

이번에는 한 달을 미리 계획하고 표시할 수 있는 플래너형 먼슬리로,
미리 계획된 일정을 박스 글씨와 스티커로 귀엽게 꾸며 봅시다.

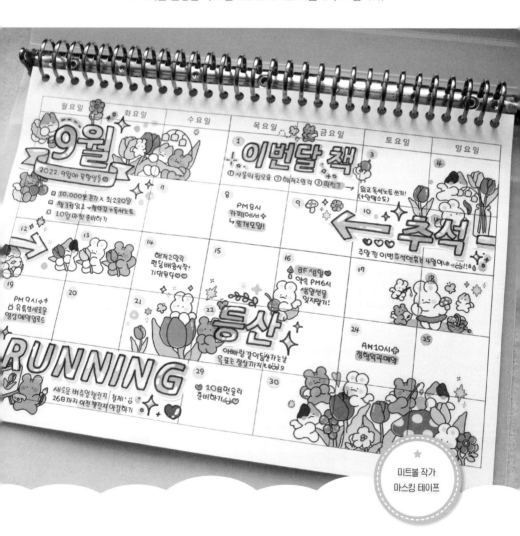

1 준비된 속지를 프린트하여 준비해 주세요.

2 먼슬리 칸의 왼쪽 상단의 날짜는 단순하게 숫자를 적는 것보다 수채화를 이용해서 포인트 있게 적어 볼 거예요. 월요일부터 금요일까지 평일만 연한 노란색으로 동그라미를 그려 주세요.

3 토요일은 연한 하늘색으로 동그라미를 그려 주세요.

4 일요일은 연한 분홍색을 사용해서 채색해 주세요. 채색한 동그라미가 완전히 말랐다면 펜으로 해당하는 날짜를 써 주세요.

 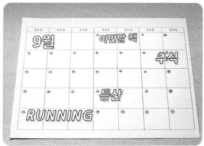

5 먼슬리에 포인트가 될 박스 글씨를 프린
트해 주세요. 펜으로 선을 그리고 회색 하
이라이터로 그림자 효과도 그려 줍니다.

6 1~2mm의 여백을 두고 박스 글씨를 잘라
주세요. 꼼꼼하게 풀을 칠해 먼슬리에 붙
여 주세요.

 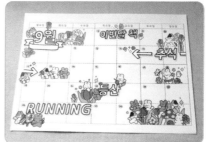

7 먼슬리에 필요한 손그림을 준비합니다.
휘어지는 듯한 리본과 화살표를 그리고
마찬가지로 1~2mm의 여백을 남기고 잘
라 주세요. 그다음 먼슬리에 붙여 줍니다.

8 스티커를 붙이면 좋을 곳에 미리 스티커
를 배치해 주세요. 박스 글씨들 위주로 인
스 레이어드를 해 주세요.

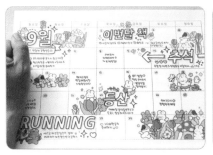

9 먼슬리의 비어 있는 부분은 짧은 글귀로
　채워 주세요.

10 비어 있는 박스 글씨 속을 수채화로 채
　색해 주세요.

11 채색된 박스 글씨 안의 공간을 흰색 물감
　으로 꾸며 주세요.

12 플래너 형태의 알록달록한 먼슬리 다꾸
　가 완성되었습니다.

만년 먼슬리 다꾸하기

짧은 일기 형식의 만년형 먼슬리를 꾸며 보겠습니다. 이번에 사용할 속지는 B5 두 장
사이즈의 큰 먼슬리예요. 속지 크기가 클수록 박스 글씨두 크고 알차게 사용할 수 있어요.

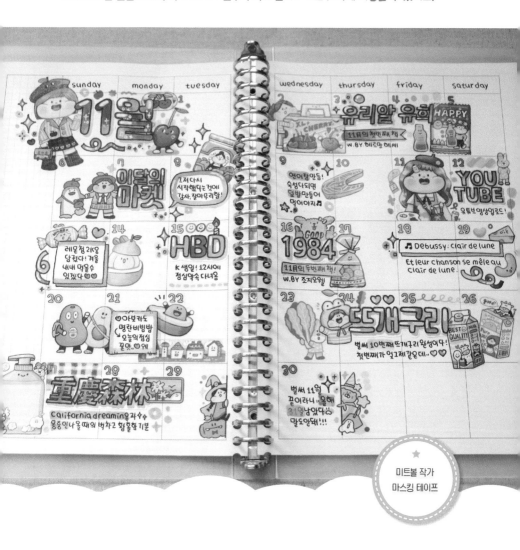

미트볼 작가
마스킹 테이프

1 B5 사이즈의 속지 두 장을 프린트하여 준비해 주세요.

2 먼슬리의 첫 줄에 요일을 써 주세요. 이번에는 숫자 스티커를 사용해서 날짜를 표시해 줄게요. 먼슬리 칸 왼쪽 상단에 해당하는 숫자를 붙여 주세요.

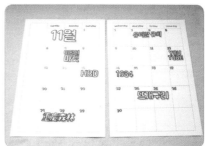

3 먼슬리에 붙여 줄 박스 글씨를 프린트하여 준비해 주세요. 검정색 펜과 회색 하이라이터로 박스 글씨 밑 작업을 하고 1~2mm를 남기고 테두리를 따라 잘라 주세요.

4 풀을 사용해서 테두리를 자른 박스 글씨를 먼슬리에 꼼꼼하게 붙여 주세요.

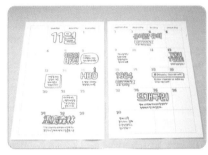

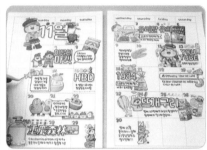

5 먼슬리에 한 달 동안 있었던 일들을 기록
해 주세요.

6 박스 글씨와 빈 곳에 스티커를 배치해 보
고 배치한 장소에 맞게 인스 레이어드로
스티커를 붙여 주세요.

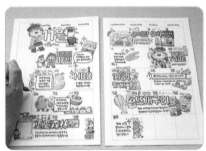

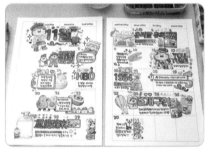

7 스티커와 박스 글씨 주변에 작은 손그림
을 그려 포인트를 주세요.

8 박스 글씨를 그라데이션 기법으로 채색
해 주세요. 채색할 때의 색을 선택하는 방
법은 박스 글씨 주변의 스티커 색을 참고
하면 좋아요.

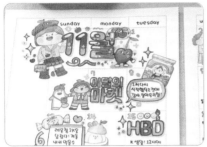 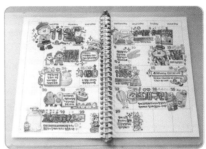

9 수채화 채색이 마르고 난 다음 흰색 물
감으로 박스 글씨에 반짝이는 효과를 그
려 줍니다.

10 완성된 다꾸를 타공해서 바인더에 끼워
주세요. 한 달의 기록을 그린 만년 먼슬
리 다꾸 완성입니다.

꿀팁 카본지 사용하기

속지를 분리할 수 없어 인쇄가 어렵다면 따로 복사해서 오려 붙이는 방법도 있지만, 카본지를 사용하여 다이어리의 속지에 박스 글씨를 그릴 수 있어요. '먹지'라고도 불리는 카본지(Carbon paper)는 그림이나 글씨 등을 따라 그리기 용이하게 도와주는 얇은 종이입니다. 카본지는 검정색과 빨간색이 있습니다.

인쇄를 해서 다이어리에 직접 붙인 박스 글씨는 속지에 두껍게 붙여지는 듯한 느낌이 들어 부자연스러워 보여요. 반면 카본지로 작업한 폰트 박스 글씨는 프린트해 놓은 듯 자연스러워요.

1 다이어리에 담고 싶은 글씨를 준비해 주세요. 프린트를 해도 좋고 잡지 등 다이어리에 넣고 싶은 글씨는 모두 좋아요.
2 박스 글씨의 크기에 맞게 카본지를 잘라 주세요. 광택이 나는 부분을 밑으로 향하게 하여 카본지를 얹어 주세요.

3 카본지 위에 그려 넣고 싶은 폰트 글씨 사진을 얹어 주세요. ① 다이
어리 → ② 카본지 → ③ 폰트 글씨 순서대로 놓아 주면 밑 준비는 완
료입니다. 카본지와 폰트 글씨가 움직이지 않도록 마스킹 테이프를
붙여 주세요. 0.28mm 또는 0.38mm 정도의 얇은 펜을 사용하여 글
씨의 테두리를 펜으로 따라 그려 주세요. 글씨 쓰듯이 그려도 잘 그려
지기 때문에 손에 힘을 빼고 가볍게 따라 그려 주세요.

4 폰트 따라 쓰기를 끝냈다면 테이프를 제거해 주세요. 테두리 선을 다
시 펜으로 따라 그려 주세요. 카본지를 사용한 폰트 박스 글씨 쓰기
완성입니다.

씰꾸, 폴꾸로 다꾸하기

씰 스티커 꾸미기에 대해 알아보기

이번에는 씰꾸에 대해 알아볼게요. '씰꾸'는 '씰 스티커 꾸미기'
의 줄임말이에요. 씰 스티커(Seal Sticker)는 킬신이 있어 가위로
오려 내지 않아도 쉽게 떼어 내서 붙일 수 있는 장점이 있어요.

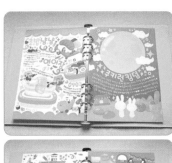

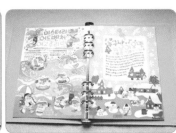

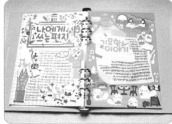

씰 스티커 꾸미기를 재밌게 만드는 다섯 가지

❶ 색상지로 속지를 꾸미기

씰꾸의 바탕이 되는 속지를 여러 색깔의 종이로 꾸며 주면 색감적으로 알차 보여요.

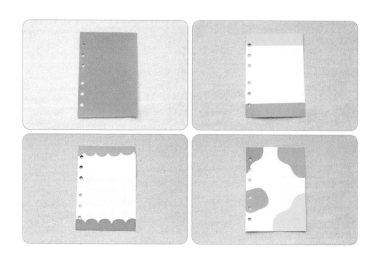

❷ 패턴지로 속지 꾸미기

체크무늬, 줄무늬 등 다양한 패턴
이 있는 종이를 사용해서 속지를 꾸
며 보세요.

❸ 컨페티를 둥글게 잘라 보기

각이 진 컨페티 스티커를 더 귀엽
게 쓸 수 있는 방법으로, 끝부분을
가위로 둥글게 잘라서 사용하는 것
입니다.

1 끝부분이 네모난 컨페티를 준비해 주세요.
2 가위를 사용해 둥글게 잘라 주세요.
3 사용하는 스티커의 모양에 곡선이 많다면 컨페티도 동그랗게 잘라서 사용
 해 보세요. 통일감 있는 씰꾸 표현이 가능해요.

❹ 일기에 밑줄 그어 보기

밑줄을 긋는 것은 중요한 부분을
표시하려는 이유도 있지만 밑줄의
컬러풀한 색감이 다꾸의 한 부분이
되기도 해요.

❺ 직접 그림을 그리고 프린트해 보기

테마를 정해서 꾸미기를 할 때 어울릴 만한 그림들을 직접 그려
보세요. 씰꾸의 테마를 먼저 정하고 그림을 그릴 수 있는 태블릿
으로 필요한 그림을 그려 줍니다.

손그림으로 꾸민 속지에 스티커를 붙여 주면 테마가 있는 꾸미
기를 할 수 있어요. 씰꾸에 사용할 그림을 그릴 때 씰꾸의 캐릭터
를 직접 모방해서 그리는 것은 저작권법에 저촉되니 반드시 유의
해 주세요.

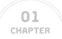

푸른 들판이 펼쳐진 색지 씰꾸하기

이번에는 다양한 색상지를 활용해서 씰꾸를 해 볼 거예요.
어렵지 않으니 쉽게 할 수 있어요.

★
또자 작가
베이비 슈 나들이
스티커

1 다꾸를 할 다이어리 속지를 준비해 주세요.

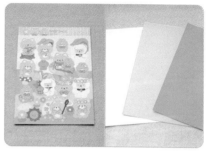

2 다꾸에 사용할 씰 스티커와 색상지를 준
비해 줍니다. 파란색, 초록색, 흰색 색지
를 사용해서 파란 하늘이 보이는 들판을
표현할 거예요.

3 다꾸 속지에 하늘색 속지를 붙여 파란 하늘
을 만들어 주세요. 초록색 색상지를 곡선으
로 잘라 하단 부분에 붙여 주세요.

4 흰색 종이에 뭉게구름을 스케치합니다. 가
위로 스케치한 구름의 테두리를 자르고,
연필 자국은 지우개로 살살 지워 줍니다.

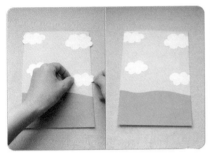
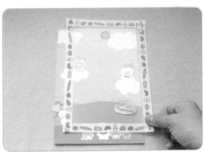

5 3에서 준비해 놓은 푸른 들판 속지의 하늘색 부분에 4에서 잘라 놓은 구름을 배치한 뒤 풀로 붙여 주세요. 속지 바깥으로 나온 구름을 가위로 잘라 정리해 주면 속지 밑 준비가 완성입니다.

6 본격적으로 씰 스티커를 붙여 볼 거예요. 투명 이형지에 붙이고 싶은 스티커를 붙여 준 다음 어느 곳에 붙이면 좋을지 가늠해 미리 배치해 보세요.

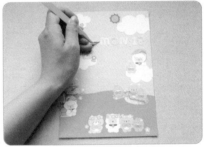

7 마음에 드는 부분에 캐릭터 씰 스티커를 붙여 주세요.

8 알파벳 씰 스티커로 오늘의 날짜를 붙여 줄 거예요. 속지의 상단 부분에 요일을 차례대로 붙여 주세요.

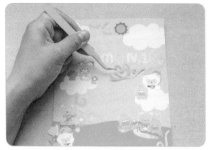

9 다꾸의 색과 어울리는 컨페티 스티커를 준비해 주세요. 모서리를 둥글게 다듬은 컨페티를 다꾸에 붙여 주세요. 캐릭터와 구름 사이 등 비어 있는 공간에 컨페티를 붙여 주면 좋아요.

10 작은 꾸밈용 스티커로 사이사이에 붙입니다.

11 남은 공간에는 일기를 써 줄 거예요. 연필로 밑줄을 그어서 일기 쓸 공간을 그려 주세요. 이때 연필 자국이 남지 않도록 연하게 그어 주는 것이 중요해요. 그어 놓은 밑줄을 따라 일기를 채워 주세요.

12 막힌 속지의 구멍을 타공기로 다시 뚫어 다이어리에 끼워 넣으면 푸른 들판 씰꾸를 완성하였습니다.

귀여운 하트가 가득한 색지 씰꾸하기

이번에는 코랄빛 색상지를 활용해서
귀여운 하트가 가득한 씰꾸를 해 볼 거예요.

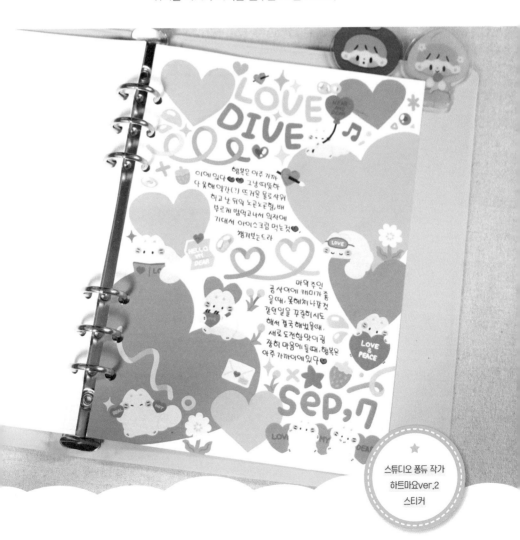

스튜디오 퐁듀 작가
하트마요ver.2
스티커

236

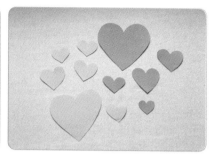

1 하트 다꾸를 위해 필요한 아이템을 준비
 해 주세요.

2 준비한 색상지에 연필로 하트 모양을 스
 케치합니다. 가위로 스케치한 하트를 자
 르고 연필 스케치를 살살 지워 주세요.

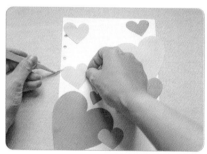

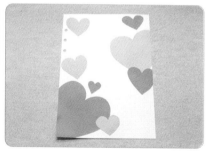

3 준비한 하트 모양을 속지에 배치하여 풀
 로 붙여 주세요.

4 속지 바깥으로 나온 부분을 가위로 잘라
 깔끔하게 정리해 주세요. 다꾸에 쓸 하트
 속지 완성입니다.

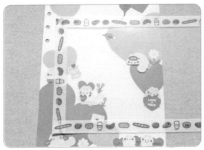

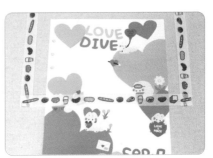

5 투명 이형지를 이용해서 스티커를 붙이면 예쁜 구간이 어디일지 가늠해 주세요. 캐릭터 스티커를 전부 붙여 줍니다.

6 상단과 하단 부분에 다꾸의 주제와 요일을 구성한 씰 스티커를 붙여 주세요.

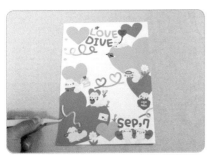

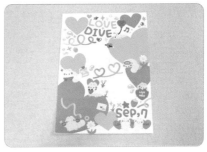

7 다꾸의 색과 비슷한 컨페티 스티커를 준비해 주세요. 하트와 하트 사이에 컨페티를 붙여 주세요.

8 하트와 캐릭터 사이의 작은 틈에 꾸밈 스티커를 붙여 다꾸가 알차게 보이도록 해 주세요.

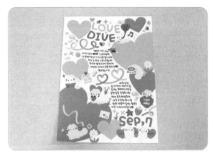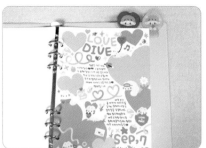

9 여백의 공간에 오늘의 일기를 채워 주세요. 그리고 타공기로 막혀 있는 구멍을 뚫어 주세요.

10 귀여운 코랄빛 하트가 가득한 씰 스티커 꾸미기 완성입니다.

머나먼 우주를 담은 손그림 씰꾸하기

이번에는 씰꾸에 필요한 우주 느낌의 손그림을 그리고 프린트해서
다꾸에 직접 활용해 볼 거예요.

스튜디오 퐁듀작가
우주마요 스티커

1 다꾸에 필요한 속지와 씰 스티커를 준비
해 주세요.

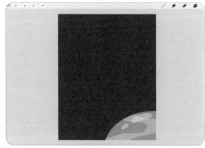

2 씰꾸에 필요한 손그림은 전체를 그릴 필
요가 없어요. 부분적인 그림을 그려도 됩
니다. 프로크리에이트를 실행하고 어두
운 우주를 표현하기 위해 네이비 색을 배
경색으로 설정합니다. 오른쪽 하단에 분
홍색과 보라색으로 어우러진 행성을 그려
주세요.

3 오른쪽 상단에 토성과 닮은 보랏빛 행성
을 그려 주세요.

4 왼쪽 중간에 지구를 그려서 밸런스를 맞
춰 주세요.

5 일기를 써 넣을 공간을 그려 줄게요. 달
 모양을 모티브로 한 메모 그림을 그려 주
 세요.

6 포토샵으로 옮겨 온 그림을 개별적으로
 분리하여 배치해 주세요. 그런 다음 배치
 를 끝마쳤다면 프린트를 합니다.

7 선명하고 뚜렷하게 잘 나오는 방법으로
 [인쇄] - [설정]에서 [사진 인쇄]를 클릭
 해 주세요. [인쇄 품질]은 [고품질]로 설
 정해 주세요.

8 우주 그림을 프린트한 사진을 준비해 주
 세요. 가위로 손그림을 잘라 줍니다.

9 먼저 네이비색의 속지로 우주의 까마득한 심연을 표현해 볼게요. 속지에 네이비색 색지를 붙이고, 잘라 놓은 우주 손그림을 구상한 대로 속지에 붙여 주세요. 삐져나온 부분을 가위로 정리하고 속지를 깔끔하게 정돈해 주세요.

10 우주와 잘 어울리는 스티커를 속지에 붙여 주세요.

11 이번에는 한글 스티커로 씰꾸의 제목을 붙여 줄게요. 붙일 장소를 가늠하기 위해 이번에도 투명 이형지를 이용합니다.

12 한글 스티커를 차근차근 붙여 줍니다.

13 우주 다꾸의 색상과 비슷한 컨페티와 스티커를 여백의 사이사이에 붙여 주세요.

14 타공기로 구멍을 뚫어 다이어리에 끼워 주면 우주가 담긴 씰 스티커 꾸미기 완성입니다.

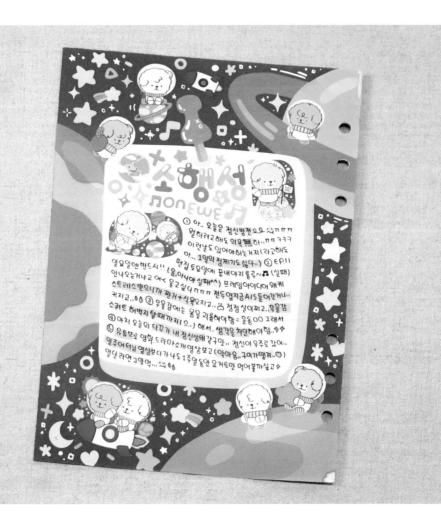

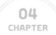

몽글몽글 비누 손그림 씰꾸하기

이번에는 씰꾸에 필요한 몽글몽글한 손그림을 그리고 프린트해서
다꾸에 직접 활용해 볼 거예요.

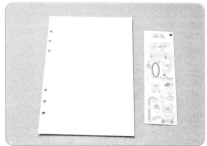

1 오늘 사용할 씰 스티커와 다꾸 속지를 준
비합니다.

2 비누라는 테마에 맞는 몽글몽글한 그림을
그려 줄게요. 프로크리에이트를 실행하고
동글동글한 테두리를 위, 아래에 그려 줍
니다.

3 연분홍 색감의 귀여운 비누를 하단에 그
려 주세요. 노란색의 오리 인형도 그려 줍
니다.

4 하늘색의 비눗방울을 오리 인형 뒷부분
에 그려 주세요. 앞의 방울과 같은 느낌으
로 연두색 방울을 그려 주세요.

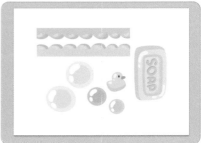

5 마지막으로 노란색과 분홍색 방울을 그려 그림을 마무리해 주세요.

6 포토샵을 실행하고 그린 그림을 따로 떨 어뜨려 배치해 주세요.

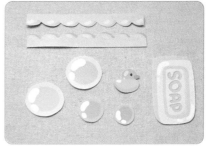

7 A4 용지에 손그림을 프린트해 주세요. 프 린트 설정은 앞에서 설정(242쪽 참고)을 참고해 주세요.

8 가위로 프린트된 손그림을 하나씩 잘라 주세요.

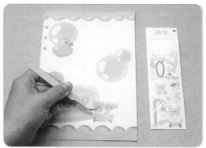

9 구상했던 배치대로 손그림을 풀로 붙여 10 비누와 방울들 주변에 캐릭터 스티커를
 줍니다. 붙여 주세요.

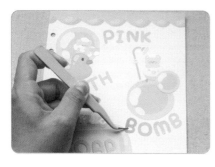

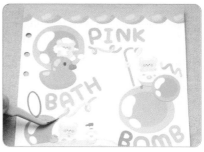

11 씰꾸의 주제를 알파벳 스티커로 세 군데 12 다꾸의 색감과 어울리는 컨페티 스티커
 나눠서 붙여 줍니다. 의 끝을 둥글게 잘라 다꾸에 붙여 주세요.

13 스티커 사이와 여백 등에 자잘한 스티커를 붙여 주세요.

14 여백의 공간에 일기를 쓴 다음 하이라이터로 포인트를 줄게요. 단어나 마음에 드는 문장은 여러 가지 색으로 밑줄을 그어 주세요. 이때 일기가 완전히 마른 다음에 밑줄을 그어야 번지지 않아요.

15 막혀 있는 구멍을 뚫어 주고 다이어리에 끼워 주세요. 몽글몽글 거품 가득한 비누 씰꾸 완성입니다.

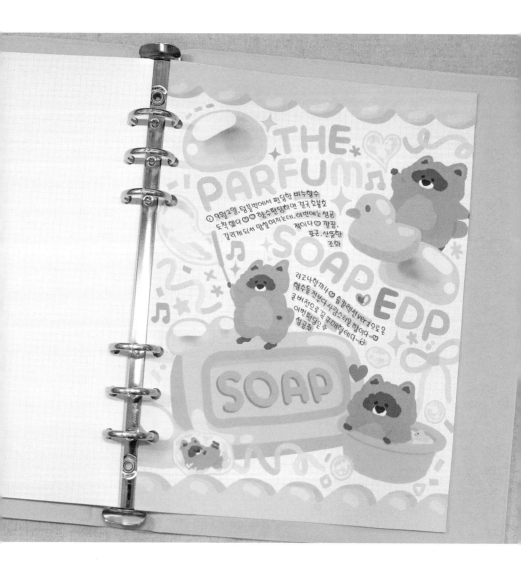

폴라로이드 꾸미기에 대해 알아보기

'폴라로이드 꾸미기'는 줄여서 '폴꾸'라고 해요. 폴라로이드 사진 위에 씰 스티커를 붙여 꾸미는 방법입니다. 이번에는 직접 찍은 사진, 최애 사진, 캐릭터, 반려동물 등 내가 좋아하는 모든 사진으로 귀엽게 폴꾸하는 방법을 알아볼게요.

폴라로이드 사진 준비하기

❶ 즉석 사진기로 사진 찍기

인스탁스, 폴라로이드 등 즉석 사진기는 가장 기본적인 방법이에요. 즉석으로 사진을 찍고 인화할 수 있습니다.

❷ 업체를 통해 주문하기

원하는 사진으로 즉석사진을 만들 수 있는 온라인 업체를 사용하는 방법입니다. 대표적으로 퍼블로그, 레드 프린팅, 스냅스 등이 있습니다.

❸ 직접 폴라로이드 사진 만들기

포토샵으로 간단하게 폴라로이드 사진을 만드는 방법을 소개합니다. 이 방법은 갑자기 폴꾸를 하고 싶지만 준비된 사진이 없을 때, 원하는 크기와 색감으로 나만의 즉석사진을 만들고 싶을 때 유용합니다.

1 즉석사진을 만들기 위한 준비물은 포토샵과 프린터, 포토 인화 용
지, 가위입니다.

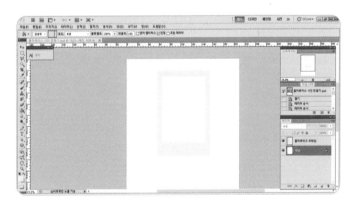

2 포토샵의 [파일] - [불러오기]를 클릭하여 즉석사진 틀 파일을 열
어 주세요.

3 [파일] - [불러오기]를 클릭하여 원하는 사진을 선택합니다. 사진
레이어를 프레임 레이어 아래로 위치시켜 폴라로이드 프레임 아래
로 원하는 사진을 위치시킵니다.

4 기본 흰색에서 사진과 잘 어울리는 색의 프레임으로 바꿔 볼게요.
사진에서 가장 많이 보이는 색감을 스포이트 툴로 골라 주세요.

5 폴라로이드 프레임 레이어를 선택한 다음 페인트 툴을 클릭해 색
을 바꿔 주세요.

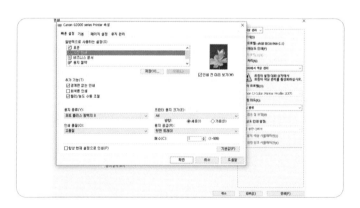

6 사진을 프린트할 때 더 선명하고 뚜렷한 발색을 위한 프린트 설정
을 다음과 같아요. [설정] - [사진 인쇄], [용지 설정] - [포토 용지],
[인쇄 품질] - [고품질]로 설정해 주세요.

7 포토 인화지에 작업한 즉석사진을 프린트해 주세요. 인화지는 가격
 이 비싸기 때문에 한 번에 여러 사진을 프린트하는 것이 좋습니다.
 인화지가 없다면 일반 A4 용지에 프린트해도 좋아요. 인화지보다
 광택이 떨어지지만 폴꾸에 사용하기 충분합니다.

8 프린트한 사진을 각각 잘라 주면 폴라로이드 사진 준비 완성입니다.

분홍빛 댕댕이 폴꾸하기

이번에는 사랑하는 강아지의 귀여움을 담은 폴꾸를 해 보겠습니다.
분홍분홍한 귀여움을 담아 보세요.

★
다꾸 실험실 작가
딸기우유 스티커

1 폴꾸를 할 즉석사진을 준비해 주세요.

2 투명 이형지를 폴꾸에서도 사용할 거예요. 사진에 스티커를 붙였다 떼어 내는 과정이 많기 때문에 스티커나 사진이 상할 수 있어요. 투명 이형지로 어디에 붙이면 좋을지 미리 자리를 선정합니다.

3 먼저 크기가 큰 스티커를 대각선으로 배치하여 붙여 주세요.

4 그다음 중간 크기의 스티커를 붙여 주세요. 컨페티 스티커도 이때 함께 배치해 주세요.

5 남은 여백에 작은 스티커를 붙여 스티커 배치를 마무리해 줍니다.

6 앞서 미리 배치해 놓은 구도로 사진에 하나씩 붙여 주세요.

7 사진 바깥으로 삐져 나온 스티커를 가위로 잘라 주세요.

8 흰색 마카를 이용해서 작은 손그림을 그려 줄게요. 마카로 그려 준 그림은 작은 스티커처럼 보이는 아기자기한 느낌을 줍니다.

9 그림까지 그려 분홍색이 가득한 폴꾸 완
성입니다.

오렌지 고양이 폴꾸하기

이번에는 시크한 매력의 고양이를 폴꾸로 꾸며 보겠습니다.
상큼한 오렌지와 고양이가 잘 어울립니다.

★ 스튜디오 퐁듀 작가
글마요 스티커

1 폴꾸를 할 즉석사진을 준비합니다.

2 폴라로이드 사진의 위, 아래에 큰 스티커를 먼저 붙여 주세요.

3 컨페티와 작은 사이즈의 스티커를 주변에 배치해 주세요.

4 원형 알파벳 스티커를 이용하여 원하는 문구를 붙여 주세요.

5 배치한 스티커를 순서대로 폴라로이드 사
 진에 붙여 꾸며 주세요.

6 흰색 마카로 여백에 작은 그림을 그려 주
 세요. 컨페티와 스티커 위에 하얀색 광택
 을 그려 넣어도 좋아요.

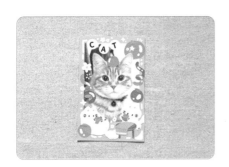

7 오렌지 빛의 고양이 폴꾸가 완성되었습
 니다.

초록초록한 강아지 폴꾸하기

사모예드의 댕댕함을 담은 폴꾸를 해 보겠습니다.
초록색과 컨페티 스티커를 이용하여 꾸며 보겠습니다.

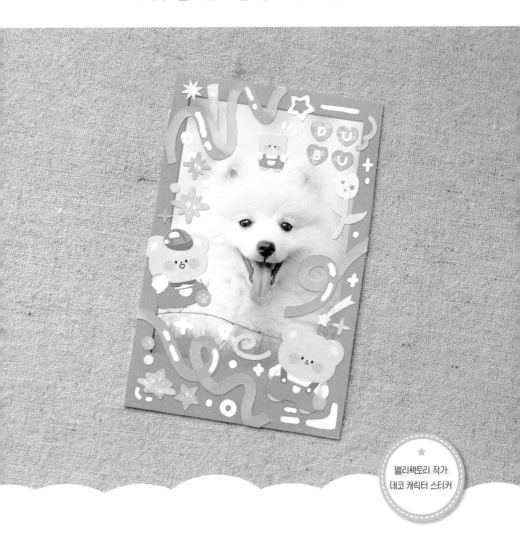

멜리팩토리 작가
데코 캐릭터 스티커

1 폴꾸를 하고 싶은 사진을 준비해 주세요.

2 투명 이형지에 캐릭터와 컨페티 스티커를 먼저 배치해 주세요.

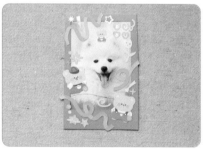

3 작은 크기의 스티커를 배치하고 사진의 제목을 알파벳 스티커로 함께 붙여 줍니다.

4 배치를 마무리했다면 위치를 기억하며 사진에 폴꾸를 합니다.

 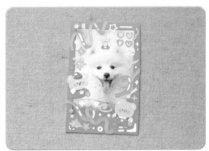

5 마지막으로 스티커 사이사이에 마카로 그
 림을 그려 주세요.

6 초록빛이 가득한 강아지 다꾸 완성입니
 다. 여러분도 반려동물의 사진으로 폴꾸
 를 해 보세요.

네 컷 사진 만들기

이번에는 네 컷 사진으로 다꾸하는 방법을 알아봅시다. 그전에 네 컷 사진을 준비해야 겠죠? 직접 찍은 것도 좋고, 네 컷 사진이 없다면 만들 수도 있습니다. 앞서 배운 폴라로이드 만드는 방법과 같아서 어렵지 않아요.

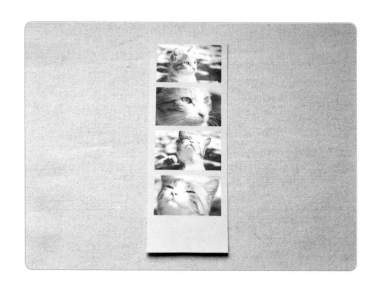

1 포토샵을 실행하고 [파일] - [불러오기]를 클릭하여 준비된 네 컷
사진 프레임을 열어 주세요.

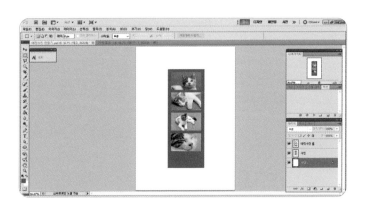

2 [파일] - [불러오기]를 클릭하여 네 컷에 넣고 싶은 네 개의 사진을
선택하여 넣어 주세요.

3 사진 프레임을 원하는 색상으로 바꿔 주세요.

4 사진용 인화지를 넣고 인쇄합니다. (256쪽 참고)

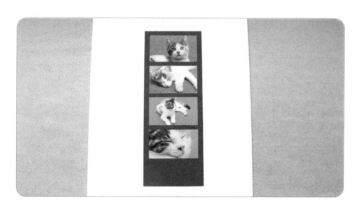

5 프린트한 네 컷 사진을 테두리에 맞춰서 잘라 주세요.

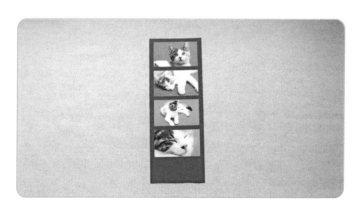

6 네 컷 사진 만들기 완성입니다.

탑로더 꾸미기

탑로더란 사진이나 카드 등을 보관할 수 있는 투명하고 단단한 재질의 보관함이에요. 투명한 탑로더의 테두리 부분을 스티커로 꾸며 주는 것을 '탑꾸'라고 합니다.

최애의 포카, 반려동물 사진 등을 넣어 주면 소중한 사진을 더욱더 예쁘게 즐길 수 있어요. 폴꾸와 동일한 방법으로 탑로더 꾸미기를 해 보세요.

네 컷 사진으로 다꾸하기

네 컷 프레임을 넣은 사진을 이용하여 씰꾸와 폴꾸를 활용하여 꾸며 보겠습니다.

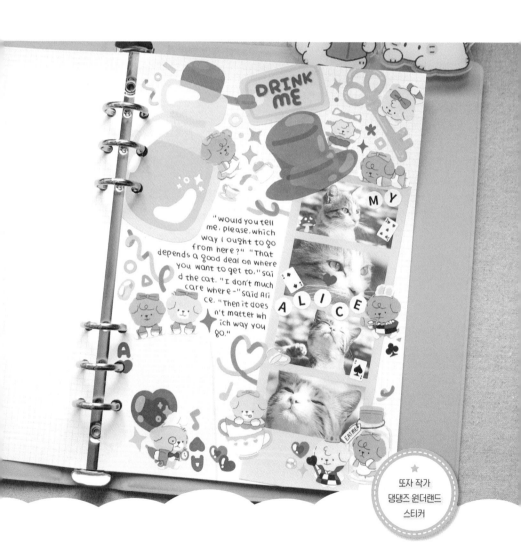

또자 작가
댕댕즈 원더랜드
스티커

1 꾸며 줄 속지와 스티커를 준비해 주세요.

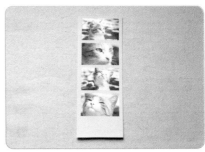

2 네 컷 사진을 만들어 준비해 주세요.

3 다꾸 속지의 하단에 풀을 사용해 비스듬히 네 컷 사진을 붙여 줍니다.

4 이상한 나라의 앨리스 다꾸 테마와 어울리는 손그림을 그려 보겠습니다. 프로크리에이트를 실행하고 먼저 물약을 그립니다.

5 네 컷 사진의 모퉁이에 붙여 줄 보라색 모
자를 그립니다.

6 살짝 기울어진 카드를 그려 주세요.

7 그려 준 손그림을 재배치하고 색감을 보
정하여 사진을 인쇄해 주세요.
(256쪽 참고)

8 잘라 놓은 손그림을 풀로 붙여 준 다음 캐
릭터 스티커로 속지를 꾸며 줍니다.

9 알파벳 스티커와 컨페티 등의 작은 스티 10 남은 여백의 공간에 일기를 써 주세요.
커로 풍성하게 채워 주세요.

11 이상한 나라의 앨리스 느낌이 담긴 네 컷
사진으로 씰 스티커 꾸미기 완성입니다.

덱스터의
다꾸 실험실

펴낸날 초판 1쇄 2023년 2월 10일

지은이 김은지

펴낸이 강진수
편 집 김은숙, 김어연
디자인 임수현

인 쇄 (주)사피엔스컬쳐

펴낸곳 (주)북스고 **출판등록** 제2017-000136호 2017년 11월 23일
주 소 서울시 중구 서소문로 116 유원빌딩 1511호
전 화 (02) 6403-0042 **팩 스** (02) 6499-1053

ISBN 979-11-6760-042-4 13600

책 출간을 원하시는 분은 이메일 booksgo@naver.com로 간단한 개요와 취지, 연락처 등을 보내주세요.
Booksgo 는 건강하고 행복한 삶을 위한 가치 있는 콘텐츠를 만듭니다.